Once Upon a Time...

發刊詞／**OS 編輯部** 游千慧

為了追求一種具有電影感的開場，本刊以「從前從前……」開始憶起。有好多好多人都愛電影，而 OS 作為性格鮮明的電影 MOOK，滿心渴望道盡內心獨白，也想暢談無法當眾直說的煽情讚嘆、冷眼挖苦或誠實批判。OS 出自影像用語「Off Screen」之縮寫，是銀幕畫面外的對白和獨語、聲響與噪音，是精心計算過的畫外之話、弦外之聲。OS 也是屬於你我的內心話，從深思熟慮的辯證，到不加掩飾的偏見及洞見，百無禁忌、口沒遮攔、出格破例。穿透 OS 割裂的影像破口，讓我們探勘影音封存的秘密，側耳傾聽、放膽發言。

OS 也是 **ODD GIRLS**──當代破格女──你被人說過「破格」嗎？（我有！）形容一個人「破格」，在不同語境下有著大相逕庭的意味，台語的「破格」（phuà-keh）似在罵人下賤、命帶缺陷、天生瑕疵，但在中文、日文中的「破格」則有特例、脫序、不守常規的意思。話說回來，無論是負面貶義或正面讚賞，生為女子都可以肯定自己，不用抱歉。

專屬現代的女子有那些特點？當「好女孩」與「壞女孩」都退流行，就輪到「破格女」異軍突起！女性如何以不抹煞自我的方式在父權社會生存？伴侶之間有支配與臣服的欲望關係又如何？你能不能接受母愛不是每位母親的天賦？「破格女」在語意中承接多變風貌──淫靡與暴力、施虐與被虐、犧牲與自戀、污濁與聖潔……截至目前都難以釐清的複雜女性真面目，現在藉由影像與你交會對望，盼你我能更多地理解。

FOCUS ON CURRENT AFFAIRS

影　　　　界　　　　事　　　　紀

	台 灣	朱延平獲頒台北電影獎卓越貢獻獎
	台 灣	公視片庫資料遭誤刪,逾8萬筆新聞資料影音遺失
	台 灣	台劇《初擁》攝影師和收音師在取景攝影時意外身亡,台灣影視工作的安全措施及工時合理性被重新檢視
	國 際	以《王者理查》獲第94屆奧斯卡影帝的威爾・史密斯,在典禮上因故掌摑頒獎人克里斯・洛克
APRIL	國 際	Netflix股價下跌超過7成,業者將調整營利模式,考慮在平台加入廣告
	台 灣	YouTube頻道「觸電網－True Movie電影情報入口」遭台灣電影發行商車庫娛樂檢舉下架
	台 灣	一代武打影星王羽於4月5日病逝,享壽80歲
	國 際	導演園子溫遭控涉嫌性侵女演員
MAY	台 灣	拍攝多部人類學誌影像的中研院學者胡台麗,於5月8日過世
	國 際	據日媒報導,導演中島哲也強迫女演員在電影《渴望》(2014)中露點演出
	國 際	據日媒報導,導演河瀨直美在2019年拍片期間對工作人員暴力相向,也曾歐打自家製作公司的職員
JUNE	國 際	強尼・戴普與前妻安柏・赫德的世紀官司經6週審訊後判決出爐,其紀錄片《Johnny vs Amber》同月於Discovery頻道首播
	台 灣	今年2月歇業的台中「凱擘影城」改由「威秀影城」承接經營

CONTENTS *of* OS ISSUE 1

當代破格女 **Odd Girls**

Feature

When "The Worst Person in the World" Met Emma Bovary

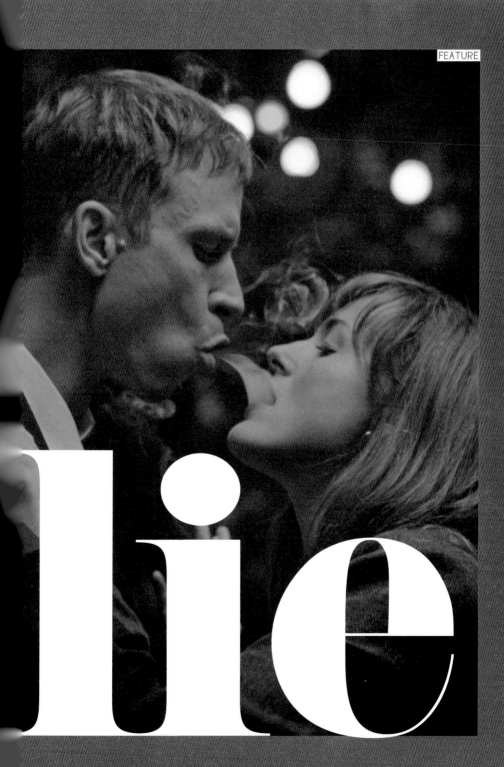

lie

當「世界上最爛的人」遇上包法利夫人：

尤沃金‧提爾開啟愛情喜劇的文藝復興

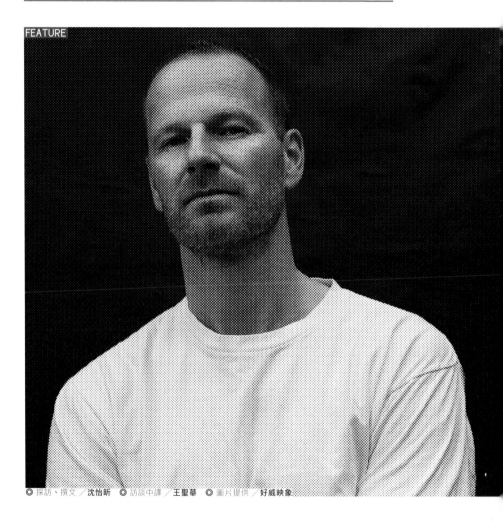

FEATURE

◎ 採訪、撰文／沈怡昕　◎ 訪談中譯／王聖華　◎ 圖片提供／好威映象

挪威導演尤沃金・提爾（Joachim Trier）《世界上最爛的人》無疑是 2021 年度最受觀眾歡迎的愛情電影，入圍坎城影展最佳劇本、國際影片，在影迷間聲勢不下最終得獎的《在車上》。提爾多次提到本片致敬的好萊塢經典愛情喜劇（Rom-com），比如《費城故事》（1940），《世界上最爛的人》在全世界的成功，可說是逐漸式微之「愛情喜劇」的一次文藝復興。以序章、尾聲、12 個章節，佐以旁白，描述 30 代都會女性在感情與生涯上的虛無與虛擲。

故事描述，30 歲的女主角茱莉（Julie），當年的她還不想生小孩，從醫學系毅然轉至心理學系，又迷上攝影，用學貸買相機，最後這些興趣都不及她對兩個戀人的執著：40 歲的地下漫畫家艾克索，以及同齡的小鮮肉艾文。

與其說這是新世代的《紅玫瑰與白玫瑰》，不如將其看成一部當代的《包法利夫人》。《世界上最爛的人》是尤沃金・提爾導演、編劇艾斯基・佛格搭擋「奧斯陸三部曲」的最終章，故事主角從男性換成女性，似乎是這對搭擋踏出自我身份的探索，卻能再次以存在主義的文學筆觸，深入角色對「自我」與「自由」的辯證。

「奧斯陸三部曲」首部作《愛重奏》（2006）旁白道盡了兩個文學青年看似較勁、終究各自寂寞的青春；次作《八月三十一日，我在奧斯陸》（2011）中文青們三十而立，而主角卻沉溺毒海，嘗試戒毒、謀職，卻屢屢碰壁。《世界上最爛的人》大膽轉換故事調性，延續三部曲中法國新浪潮輕快節奏，卻揉合前兩部曲主題，替這個富有文學性的三部曲劃下完美休止符。

導演提爾曾在受訪時提到文學是本片的框架，訪者提到：「福樓拜曾說『包法利夫人就是我』，你會說茱莉是你嗎？」，提爾回答：「透過電影，我可以暫時變成一個 30 歲的女人，這是一種解放。」《世界上最爛的人》的茱莉，也在嘗試「解放」的意義何在，無論她撰寫短文「#MeToo時代的口交」，抑或她嘗試體驗「迷幻蘑菇」，最後都能回歸到提爾多次提及本片的另一個文學性影射：維吉尼雅‧吳爾芙《自己的房間》——茱莉終究脫離其依附的男性，靠己之創作力維生。

《世界上最爛的人》當然是繼承了法國新浪潮的傳統，以福樓拜式的冷靜觀察女主角。然而，提爾不可能是茱莉，而福樓拜不是包法利夫人。福樓拜在《包法利夫人》結尾，讓艾瑪‧包法利服毒自殺，艾瑪自殺前還說：「沒有人害死我。」如果透過創作提爾暫時變成了茱莉，那茱莉透過創作，又可以變成誰呢？在變成「世界上最爛的人」之後，茱莉在「自己的房間」裡，又要去哪裡？

提爾在本篇訪談中提及原片名「Verdens verste menneske」的由來，提爾說挪威人常把自己是「最爛的人」掛在嘴邊，因為「如果生在挪威這樣的地方，還做不到⋯⋯」。或許，這正是提爾描繪的時代青年畫像，如果我不夠好並不是世界的錯，那錯在哪裡？創作是為尋找生命的出口嗎？提爾說，《世界上最爛的人》描繪了茱莉對「文學」宿命性的嚮往，要是這層「宿命」其實是包袱呢？在經歷這一切之後，我們與理想世界的距離，是否更近了一些？本篇內容採自 2021 年坎城影展頒獎前，筆者於坎城參與尤沃金‧提爾的聯訪，導演於席間談及新世代、女性主義、與他現階段生命的感受。

Q We just interviewed Renate. I think we talked a lot about the construction of this character which is super complex and very modern in the way you approach her. I mean she felt very me, for example. I loved that. How did two men write a woman like that? (Trier: Are we that stupid?) I don't know. You tell me!

TRIER I wasn't aware until I arrived in Cannes that it was so controversial. Not that you're critical. I mean you're absolutely complimenting, so I understand the question. But it was unexpected for a man to also be able to write characters that have a different gender than the self. I make personal movies. But they are personal in the way I identify with all of my characters. What I'm trying to achieve is a kind of plethora of points of view that play with an identification of possibilities. So I'm hoping for people to feel some of themselves in. And it's very liberating for me to be able to shoot

Q 我們剛訪完蕾娜特・萊茵斯薇（Renate Reinsve，本片女主角），聊了很多關於她的角色的結構。你處理這個角色的方式相當複雜且當代，在她之中我看到我自己，我很喜歡。兩位男性如何能寫出這樣的一個女性？（提爾：我們有這麼笨嗎？）我不知道，你告訴我吧！

提爾 抵達坎城後我才意識到這件事如此有爭議。並不是你問得太尖銳，你絕對是在誇獎，所以我能了解這個提問。男性並不被期待能寫出與自己不同性別的角色。我的電影很私人，這份「私人」在於我如何認同這些角色。我嘗試追求龐雜的觀點，並在其中涵蓋各種認同的可能性，藉此期待觀眾能在其中感受到一部份的自我。在拍攝這些不完全跟自我有關的角色時，對我來說是一種解放。或許因為跟角色拉開距離，讓我能更誠實以對。

Q 我並不覺得有這麼大的爭議性。如果是你作為編導，要寫好女性角色這件事情是相當有可能的，畢竟你已經寫出很多成功的女性角色。我認為這也跟我們身處的時代有關，時代背景讓這部電影呈現更多面向的問題。你看得見這名女性在成長與成為自己這兩個主題間的不斷變化。

提爾 我要討論的不單是女性成長，而是更多議題。社會上有很多非常重要的政治議題，是我一直強烈期待人們嘗試去解決的，而這些議題現在都被用極為激進的方式討論，好像你必須選邊站。在這個敘事基礎上，以我的立場來說，為了探索得展現更多脆弱的面向。大多時候我都非常迷惘，所以我認為當今最強而有力的聲明是說「我不知道」，你知道的，像是關於你如何協商性／別權力之類的事情上。我的電影角色並不是作為某些男性與女性的

films with all those characters that are not quite myself. Maybe I'm more honest because I have a little bit of distance.

Q I don't find it at all controversial. And I know it's possible, especially that it's you, and you've been doing that for a very long time successfully. I think it's about the moment we are in, which also gives the film sort of, maybe poses different questions. You see the dynamic between the topic of this woman growing up and becoming her own.

TRIER I'm not only talking about this subject but like every subject. A lot of very important political issues that I strongly urge people to try to resolve in society are being very aggressively discussed like you have to choose sides. I think this base for storytelling for me, I can only speak for myself, to try to show more vulnerable places for exploration.

Because I'm very confused a lot of the time. I think the strong statement right now is to say, "I don't know." Like you know, certain things about how you negotiate sexual power. My characters are not there as an allegory of the male and the female.

Q There's something personal too, like you already feel out of time, sort of? So this is the reason you end the trilogy of *Oslo* at this moment, right? Because they are passing your 40.

TRIER I'm middle-aged now. Jesus, I'm in my 40s. At least approaching a time in life when I'm aware that I'm negotiating my relationship with mortality more than ten years ago. I think this film is dealing with that. I sympathize with the eternal dreamer and romantic notions of Julie. I still have them in me even though I'm in my 40s. Like the idea of free life and opportunity. I also started to learn that doors closed.

寓言故事而存在。

Q 還有一些比較私人的問題。有點像是，你已經開始感受到時間的流逝？這是你在此刻結束「奧斯陸三部曲」的原因嗎？因為他們已經陪你度過 40 歲這個階段。

提爾 我已經是中年人了，天哪我都 40 多歲了。相較於 10 年前，我意識到我已經更接近要跟死亡斡旋的時刻了。這部電影就在處理這件事。我能體會像茱莉那樣擁有浪漫情懷的人跟永遠的追夢者。我心中還是有這些部分，例如自由人生跟尋找可能性的想法，就算我已經 40 多歲了。但我也開始認知到有些機會就是沒了。

我必須說經歷這麼多有趣的討論之後，或許過個 10 年我會拍「奧斯陸」第四部。我很欣賞……（訪者：《愛在黎明破

曉時》！）對，那是部很棒的電影。像這樣的電影非常有人性，也很感性，你懂的，相當幽微。就像看《愛在》三部曲一樣，也可以看安德斯（Anders Danielsen Lie，該片男主角）慢慢變老。

Q 回到性別的問題，為什麼在三部曲的第三部電影，你選擇茱莉作為主角，而不是安德斯？

提爾 或許是因為我需要向外發展，試著成長，並嘗試一些新的東西。（訪者：她在三部曲中的前兩部沒有出現吧？）她有。我跟你說一件好笑的事。我們都知道在《八月三十一日，我在奧斯陸》中，你不太會關注她，她只有一句台詞，好像是「我們正要去派對」之類的。雖然沒有很多人看見她，但她確實存在，當時我就注意到她了。回頭看《八月

TRIER I must say that after having so many interesting discussions with people about the film. Maybe I'd make a fourth one in ten years. It's funny which I adore by the way… (interviewer: *Before Sunrise!*) wonderful films. They're very humane, and have a strong sensitivity, you know. They're subtle. To see Anders growing older, speaking of *Before Sunrise* and the *Before* Trilogy.

Q Back to gender. Why in the third film of the trilogy, you chose Julie as the main character, and not Anders?

TRIER Maybe I need to develop a little bit, and grow and try something new. (interviewer: She wasn't in the first two of the trilogy, right?) She was. Now I'll tell you something funny. That we realized you don't really notice her in *Oslo, August 31st*. She has one line of dialogue. She says, "we're going to a party" or something. She has a

presence. I saw her. But not many would have. Watching and looking at *Oslo* retrospectively, those scenes will change meanings in ways I can't control. Because it could almost be her character bicycling around ten years ago.

Q I also found this very interesting when Aksel gave this death speech monologue and talked about change of culture. That was before the internet. And I was also wondering if you're interested in this kind of generational shift not just because there are time differences but also if her generation has a different kind of connection or less connection to certain things or beliefs or traditions. If that's something that interests you?

TRIER Absolutely. Both specifically, his generation is kind of my generation, and I see how much time we spent on aligning ourselves with certain cultural objects to feel

三十一，我在奧斯陸》，那些場景會以我無法掌握的方式改變自身意義，這樣的話，10 年前在片中騎著腳踏車到處晃的人也有可能不是安德斯，而是茱莉。

Q 艾克索發表死亡獨白、談論文化變化這段也非常有趣。那是發生在網路出現之前，我想知道你對於世代轉變有興趣的原因，是否不僅是在於時間上的差異，也是因為她（茱莉）那一代人與某些事物、信念或傳統之間的認同，已經與過往不同或相對較淡薄？這些你很感興趣？

提爾 沒錯。具體來說，他的世代就有點像是我的世代，而我觀察到我們花了多長的時間去試圖符合某些文化象徵，只為了證明自己。我就是這樣的人！「你喜歡這些嗎？如果你不喜歡，那我們就不是朋

友。」像這樣幾乎到了荒謬的程度。

我參照這些文化氛圍養成年輕的自己，但也漸漸認知到這些東西對別人可能毫無價值。但那就是我的人生，就是這樣了。但大致來說，每個時代的人都會在某一刻認知到自己身處的時期不會是永恆的，因此得到解放。也就是說，與「消逝」斡旋是人類永恆的議題。

你看過彼得‧波丹諾維茲的《最後一場電影》嗎？其中很精彩的一幕是老牛仔與年輕人坐在一起，說著他的時代已經過去了，我一直以來都非常喜歡這幕。還有盧契諾‧維斯康堤的《浩氣蓋山河》，它們都談論到你作為一個人，如何感受到時間流逝。我很喜歡這些電影，從我年輕的時候就喜歡了，所以這不只代表我在老化。

對我來說，這就是電影，這就

that we were something. This is me! Like, "do you like these if not you're not my friends." Almost to a ridiculous extent.

My cultural reference was who I was when I was younger. And realizing that all that information might not really be valuable to anyone else. But that was my life. So that's the thing. But also, generally, every generation realizes at a certain point, it could be liberating as well that your time will not be eternal. Again, this negotiation of mortality that we're dealing with all the time as humans.

You know *The Last Picture Show* by Peter Bogdanovich? There's a wonderful scene I always loved where this old cowboy is sitting with the young people. He's talking about how his generation is gone. And you have *The Leopard* by Visconti. I like these, but I also did when I was young, so it's not just a sign that I'm aging.

This is cinema to me. This is what we can do. Also that's why it's fun to, if you call it a part of the trilogy, it's not just a commercial hype, but perhaps it invites certain interpretations of the development of time.

Q Are you curious about the next generation? Because this one you focus on the millennial. I'm 30 just like Julie. I totally feel her panic and anxiety. I also panicked because I'm old. Just like you said, time passed. How about the next generation? Maybe you'll make a fourth film about it, right?

TRIER If we continue, what can I make a film about? Then it has to be someone's child, perhaps. Maybe it's like, Anders being 50 and having a daughter that's 20 or something. I'll have to come up with something. Does that make sense? You know what Freud said, which is devastating. He said, "mother exists

是我們能做的事。這也是它有趣的地方,如果把《世界上最爛的人》納入三部曲的概念,不僅是商業包裝,也可能涵蓋了某種對於時間進程的轉譯。

Q 你會好奇下一個世代嗎?因為這部電影比較著重在千禧世代。我跟茱莉都是30歲,所以完全可以同理她的恐慌與焦慮,同樣因為我逐漸變老而感到恐慌,但就如同你說的,時間不會停止流動。你如何看待下一個世代?你會拍攝有關這個題材的第四部電影嗎?

提爾 如果要延續這個系列,我還能拍什麼?可能會拍某個角色的小孩吧。或許50歲的安德斯與他的20歲女兒之類的,我之後要再想想。這樣是合理的嗎?佛洛伊德說過這句毀滅性的話,「母親是為了被拋棄而存在的。」現在我有了孩子,終於懂得這句話的含意。那不

只是給母親的話，對男人來說也同樣具有毀滅性。

這就是成長，你必須學著成為你自己，這也是這部電影的主題。我很喜歡喬治‧丘克的《費城故事》，這部電影讓你挖掘自身的敏感之處，讓你能夠真正理解愛，以及你需要從愛得到什麼。你必須承認失敗，才能跟別人在一起。

選擇某個男人就能解救我們的生活，我不想拍這種電影。好吧，我想茱莉可能希望被艾克索定義吧。這是她被他吸引的原因，但也很矛盾地使她無法解脫。很遺憾的，我在這方面有一些經驗，我想我確實投射了部分的自己在片中。而這部片也是關於建造，如吳爾芙提及的「自己的房間」。

Q 我認為片名十分有趣。我注意到，片中旁白一度點出「我是世界上最爛的人」？

to be abandoned." I also have a child now and I understand. That's devastating also for men. It's not only for mothers.

This is what growing up is, you have to learn to be yourself. This is a theme in the film. I loved *The Philadelphia Story* by George Cukor. It's a film about finding a more sensitive space in yourself to be able to really understand love and what you need from love. That you need to accept failure to be able to be with someone.

I didn't want to make a film where choosing the guy would resolve our life. Well, she wants to be defined by Aksel I think. That's why she's attracted to him. But that exact thing is also paradoxically what makes it impossible for her to liberate. I'm afraid that I have some experiences. I think I play several parts in the film. It's about also creating, as the title of Woolf's work, a room of your own.

Q I think the title of the film is interesting. Maybe it escapes my attention, but is there someone who says, "I'm the worst person in the world"?

TRIER I wanted it to be a question with the audience. Who's the worst person in the world? First, if it's a story about love, it's interesting. Because we all know that, loving someone could sometimes feel like you or the other is the worst person. But it's also a Norwegian term 'Verdens verste menneske,' I'm the worst person in the world. (Laughs) Like, you come from Norway, they're a privileged country and you're a part of the middle class. You can have any education, and it's free. And then you're so lost. You feel like 'if I can't make it in Norway, I'm the worst person in the world.' It's that self-deprecating feeling that I think a lot of people share.

Q Just a quick question. The main

提爾 我想讓片名成為觀眾心裡的一個疑問。誰是世界上最爛的人？首先，如果這是一個跟愛有關的故事，那就會很有趣了，因為我們都知道，愛著某人有時會令人感覺你或他是最爛的人。但這同時也是一句挪威俗諺「我是世界上最爛的人」（笑）。來自挪威這個優渥的國家、作為中產階級，而且能免費享有任何教育，但依然如此迷茫。「如果連在挪威都辦不到，那我就是世界上最爛的人。」我想這是非常多人共享的一種自嘲心理。

Q 最後一個小問題，你讓主要角色死去，而某些事情隨之發生。舉例來說，艾克索悲劇性地死於癌症，這也讓茱莉踏出這段關係。在我眼裡，你似乎對死亡的含意很感興趣。

提爾 你說得沒錯，這背後的確有些原因。失去對人們而言是

種決定性因素，接納這種悲痛是我們都需要去面對的問題。

Q 請問您可簡單談談放映現場的觀眾反應嗎？

提爾 說來奇怪，在我們到坎城之前，只有 5 個人看過這部電影，但突然間，我們就面對坎城盧米埃戲院中 2000 多名觀眾。觀眾與電影同在，這是多麼驚人且非常動人的一件事。電影業正在復甦，去他的，別再說它在凋零了。之前就說過，我對此非常樂觀。

character dies and something happens. Like for example, Aksel who dies of cancer, which is very tragic. Julie is also stepping out of a relationship. It seems to me that death tells something that interests you.

TRIER Absolutely, it does for some reason. Loss is a defining factor, and accepting grief I think is something that we have to deal with.

Q Could you briefly talk about the audience reaction at the screening?

TRIER The strange fact is that we came to Cannes, and we only showed the film to five people before. Suddenly, we're in the audience of 2000 seats. This is quite marvelous and very moving that the audience are with the film. Cinema is returning. Don't make the narrative that it's dying. Fuck it. We've said that before. I'm optimistic.

To Create Taiwanese Actress in-between Fiction and Reality: Interview with Director Lin Chunyang

Zhong
Rhi Sim

在「虛構」與「真實」夾層中創造台式女主角：

林君陽導演專訪

FEATURE

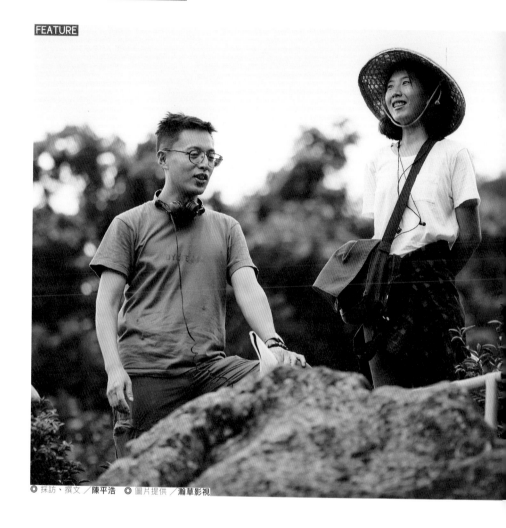

◎ 採訪、撰文／陳平浩　◎ 圖片提供／瀚草影視

林君陽先後以《我們與惡的距離》和《茶金》二部劇集展示了他的導演能力，證實台灣影視作品在亞洲影音版圖上急起直追、一日千里，同時也讓觀眾驚豔於兩部作品裡女性角色的鮮明、獨特、立體，以及「破格」。

● 從文本到影像的絢爛展開

原以為林君陽幾乎都是以現成劇本，而非自己的原創劇本，來作為拍攝文本，筆者最初想像，導演對女性角色形象的塑造，只能在拍攝現場指導演員上，進行介入與施展。然而林君陽說，「台灣導演對於劇本的（再）詮釋以及在現場的創作權其實還不小。」

這是台灣長久以來的「導演制」傳統，尤其是 1980 年代新電影時期「作者電影」的影響。台灣電影產業的工業化還不夠充分，不似韓國現今影視產業那樣龐大。林君陽說，就算在商業案中，即使編劇角色日益重要、編劇力也普遍大幅提高，但從劇本到銀幕之間的整串環節，至今還建立得不夠完整、成熟，「幾乎還沒可以直接影像化的劇本，所以導演仍擁有許多『影像改編權』。」

不過，正因影視產業仍卡在導演制和片廠制之間，此際的製作反而有一種林君陽多次提及的「共創」特質，編劇、導演、演員、第一線工作人員的共創。除了對劇本、對原創角色有不同想法而修改劇本，也不時發生「現場即興」：「有時為了解決現場問題，有時為了讓角色在拍攝時得以完整與完成，有時是角色產生了自己的生命，有時則是演員在詮釋角色時讓角色產生了細緻的質

變。」於是，林君陽迄今作品裡一連串獨特的「破格女」，並非早在爬格子的編劇階段就已經成形，而是在大銀幕小螢幕的鏡頭框格裡、在攝影機的框取之際，才終於現身。

●台灣近代史的轉折時刻　以虛構與現實穿插描繪

膾炙人口、橫掃客家庄鄉親的《茶金》，劇本透過大量田調而完整、堅實。但林君陽透露，開拍前其實劇本經歷了多次改版：一度由茶商大家長吉桑擔任全劇主角；一度極端地考慮改以山妹視角來看這個家族的盛極而衰；也曾試過茶商千金慧心與小茶師山妹攜手並行的雙女主角敘事——直到最後才拍板定調：父女雙主角、主要敘事為女性成長故事。一部劇本內含了多重敘事的可能，角色也必然因為敘事選擇而隨之相應變形。

這個敘事主軸的最終設置，正好和《茶金》上映時的政治爭議（「四萬換一塊」）有關，但林君陽的立場恰好和鄉民的批評相反。選擇「父女雙主角」作為主敘事，就是為了要講台灣的故事，「三代單傳但無血緣關係——這不就是台灣嗎？」故事始於北埔茶業王國的頂峰、同時也是衰敗的開始，這個樞紐時刻正好與台灣政權轉換的歷史關鍵時間點疊合。林君陽說，這一轉換，是現今政體的濫觴，也是「現今台灣國際結構的確立。冷戰架構，地緣政治，台灣夾在大國和強國之間的處境，70 年前、70 年後，沒有改變。」茶業王國父女這段時期的經歷，正是這段政治史的曲折隱喻。

林君陽還提及此劇的另一個「當代性」：「轉型正義工程推展的此刻，回顧白色恐怖即將開始的前夕，可以與當代觀眾進行溝通。」70年前、白色恐怖前夜的故事打動了觀眾，這並非偶然。但林君陽在拍《茶金》時並不想太政治化，畢竟，他不是要講述政治史、再現歷史（這是歷史學家的工作），他要製作的是一齣「虛構的」而且是「好看的」戲劇。

●洋樓裡的茶莊千金　小幽谷裡的採茶山妹

《茶金》女主角薏心的「破格」形象，正因這是一齣虛構的、好看的戲劇。在保守而父權的時代，薏心成為大茶商新社長，逐漸掌握權力、籌劃決策，長成一位不服輸、有野心、能力強、城府漸深的獨立女性──這是虛構的人物。

「此劇的客家演員看到薏心這個角色時都苦笑了，在那個時代的客家庄，『女性有機會唸書就不錯了』。」然而，即使虛構，但不違和。林君陽說：「這齣劇是拍給當代人看的，女主角必須當代，否則觀眾不會發摟、不會被感動。」他也不擔心被批評「性別政治正確」，因為「拍戲不是為了影評或政治正不正確，而是回到戲劇本身的設定及其內部邏輯進展，為的是讓觀眾覺得好看，以及能不能有效、完整地傳達我們的訊息。」

這種回到戲劇本身、戲劇內部邏輯的創作方法，也奇妙地發生在「拍攝空間」與「角色形象」之間的關係上。林君陽說，全劇的影音和美術可說全是從「姜阿新洋樓」發展出來的。這座洋樓「是

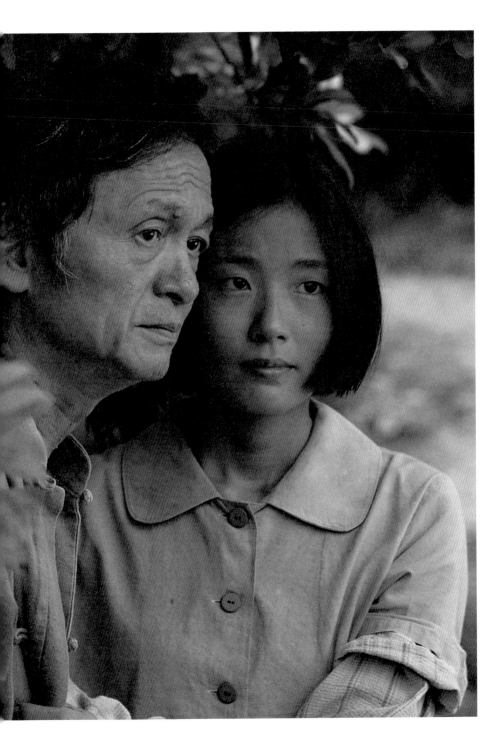

為了與洋人做生意而打造的門面，充滿有教養的美學選擇，雕梁畫棟、細節繁複。」不只老社長吉桑，女主角千金薏心既傳統（出身保守客家庄）又現代（獨立而且掌權）的破格形象，也來源於這座洋樓。林君陽笑說，「薏心劇中的洋裝服飾，應該遠遠超過現實中千金小姐衣櫥裡的數量。」

山妹的形象也是如此。《茶金》讓飾演山妹的年輕演員許安植爆紅，但山妹明明是非常傳統客家的、甚至刻板形象的角色，但她的角色設定同樣超脫現實。或許，山妹單純好懂，從小茶妹變大茶師、女性地位翻轉的「阿信」故事，很合台灣觀眾口味。或許，這是觀眾從日劇那裡已然熟悉的「職人劇的魅力」。或許，這和林君陽的選角以及透過一個視覺上的地景來設想山妹的形象有關：「山妹從哪裡來？出身何處？這和她的形象設計有關。最後勘景時我們來到峨眉一處茶園，位於小山谷內，世外桃源，秀麗山水，近旁沉穩大石頭佇立。就是這裡了！於是，山妹這個角色既秀麗又剛毅，不苟言笑、不容易看見她的表情與心事，她只埋首好好做茶。」

● 在虛構與真實之間　在加害與被害之間

「洋樓真實存在，但虛構故事在這裡面形成，成為《茶金》『和洋折衷』美學設計的基礎。當你找到一個牢而不破的東西，從它生長出來的事物就會有根基、有脈絡、有自己的宇宙。外來的、借來的，不如在台灣實存而延展出來的。」這種在「虛構」與「真實」之間來往辯證的美學，也體現在《我們與惡的距離》兩個「破

格」女性角色身上：無差別殺人事件裡，被害者家屬宋喬安，加害者家屬李大芝。

宋喬安是全劇關鍵角色，「她決定全劇基調。必須排除八點檔演員，否則全劇基調會固定化，欠缺想像空間、開放性、好奇度、期待值。」劇組花費心力邀請與說服賈靜雯重返台灣螢幕，開拍前一同參訪多家新聞台，田野調查實況、觀察現場細節、體會企業文化，此間也遇見了編劇呂蒔媛劇本裡作為喬安原型的新聞部女性高階主管，參觀她的辦公室、跟她跑了兩三天。

林君陽說，「成熟的演員已有自己進入角色的方式與方法」，且賈靜雯人生閱歷已豐，生為人母或面對法庭的劇情，難不倒她。甚至在讀本會議上，林君陽透露，她提議把宋喬安丈夫的角色加上「曾經精神外遇」的設定，讓她有一個情感投射的對象、情緒流動的軌跡，觀眾也比較容易理解。這再次證實了林君陽「選角或角色塑造也是創作、而且是一種共創」的理念。

另一方面，身為加害者家屬的李大芝，如何形塑這樣不討好的角色？如何讓她被觀眾理解（即使仍不被同情）？林君陽說，由於訪談不到真實案件的加害者家屬，所以李大芝一家都是虛構的。因此，林君陽借鑑日劇《儘管如此也要活下去》飾演兇手家屬的滿島光，來為李大芝打造形象。然而，他稍後發現，滿島光的角色掙扎於她有資格談戀愛、獲得幸福嗎？「這和李大芝的命題截然不同。她沒要戀愛，她只要平凡走下去，做自己想做的新聞工作。」

借鑑錯誤，卻歪打正著，由陳姸飾演李大芝有了意外驚喜：「她

是觀眾不太熟悉的新人；她沒有不少年輕女星不自覺散發的『我想談戀愛』氛圍；她有青春氣息與『寫實感』；她沒有『愛哭鬼』的收放自如，希望她感動、流淚、脆弱時，她卻有點『矜在那裡』，但這最後反而成就了李大芝這個角色堅強、忍耐的質素。她的『悶著』呈現出加害者家屬始終無法『外放』的狀態。」這意外有效的收穫，仍是來自於「共創」。

●另一種選擇及另一種真實　還有另一種女性

當初《我們與惡的距離》的製作人林昱伶找上林君陽執導，因為他是「情感面更為細膩的導演。」當時林君陽只拍了兩部愛情長片，《愛情算不算》與《愛的麵包魂》。但林君陽笑答，「我還真不知道什麼叫『情感細膩』耶。」

思考片刻，他發現所謂「情感細膩」可能來自他對「寫實」的想法以及對於「細節」的在意。《愛情算不算》裡有一位奇幻月老，但「我把原作劇本裡的男女愛情改成寫實的，我改寫為前中年都會熟男熟女好好說話的戀愛。」於是這部愛情喜劇接近了李察·林克雷特（Richard Linklater）的「愛在三部曲」，「不過是後面兩部曲」林君陽補充。

這種寫實傾向，回到了前述「在真實世界存在的洋樓裡，虛構一齣讓觀眾感覺寫實、甚至具真實感的戲劇」。訪問尾聲，林君陽再次以戲劇人物為軸，提出他的虛構寫實論：「戲劇可以是虛構的，但戲劇內部必須合乎現實邏輯以及戲劇內部的邏輯。虛構裡

的寫實：因為這樣，所以那樣。這個角色應該要這樣或那樣、她或他才像一個真正的人。」

於是《愛的麵包魂》成為林君陽最「非寫實」的作品。這是編劇當年「路上看見 ABC 就決定寫一個『台客大戰 ABC』並且戰贏的故事，完全是荷爾蒙作祟、中二直男、完全性別政治不正確的東西（笑）。」不過，林君陽執導時想的是「在那個時間點，要讓觀眾看見我們商業製作的能力、端出優質的商品，我想要和大眾對話。」

20 年後若要重拍《愛的麵包魂》，林君陽坦言，結局勢必不同，女主角「不會只能二選一，她還有別的選擇、她也必然會做出別的選擇。」即使如此也不是為了性別政治正確，而是「近年女性意識昂揚上升，女性也比以前更獨立、更有能力」。不過，「在當代父權社會裡，女性相對而言仍是弱者——而弱者往往就是開啟一個好故事的起點。」這讓人想起寫實主義小說鉅作《嘉莉妹妹》、《包法利夫人》、與《安娜·卡列尼娜》。 於是，作為影迷的我們拭目以待，林君陽與知名劇作家簡莉穎合作、以操作文宣的政治幕僚作為主角的新劇集《人選之人》裡，除了那些政客男人，還會出現怎樣的「破格」女性。

Looking for the Ordinary Woman: Yen Yi-Wen and Her Coming-of-age Adventures

Tân Ka Lîng

話　外　音

俗女也好，台女也罷，
留給這片土地上千千萬萬個陳嘉玲的成長紀事：
《俗女養成記》嚴藝文導演專訪

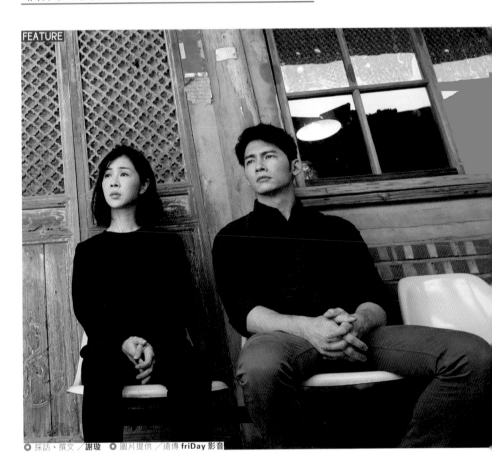

FEATURE

◎ 採訪、撰文 ／謝璇　◎ 圖片提供 ／遠傳 friDay 影音

「陳嘉玲就是我本人啦！」談起走了兩年、拍了兩季的《俗女養成記》，導演嚴藝文直言女主角陳嘉玲就是她的化身。2019 年，改編自江鵝同名散文的電視劇集《俗女養成記》播出，創下華視13 年來自製劇最佳收視成績。

年近 40 沒車沒房沒了男友的陳嘉玲，有點瘋、有點可愛，笑或哭都用盡全力。她成為台灣第一「俗女」，無人不知、無人不曉，彷彿每個覺得自己一無所有、一事無成的女人都在陳嘉玲身上看見了自己。在眾人渴求之下，2021 年《俗女養成記 2》問世，再次收穫廣大迴響。

●當陳嘉玲成為「最大公約數」　道不盡的女人心事

在劇場、影視界中以演員身份走跳多年，嚴藝文首次集編導於一身，她與陳嘉玲相遇在兩人相似的年紀，找到了彼此，最終成為對方。嚴藝文回想當初翻讀陳嘉玲的故事，自己正處在人生的不知道第幾道關卡。好像當了一輩子演員，卻突然沒出頭、失了方向。

「在 40 初歲時回頭看來時路，想在其中找到未來的線索，才發現自己動彈不得。」嚴藝文決定執起導筒，找了編劇合作，主創成員都從自身經驗出發，掏心掏肺把自己丟進故事裡；也從周邊的女性友人身上取材，在陳嘉玲身上放入台灣女性的基因，讓一個折射出千萬女性樣貌的角色誕生。時隔兩年迎來《俗女養成記 2》，嚴藝文認為自己更接近中年女性的樣貌，生理、心理條件都在轉換，更年期就要來了，結婚、生子的議題更加嚴肅，她也讓

陳嘉玲在戲劇中直面這些狀態。

《俗女養成記》勾勒出台灣六、七年級女性成長經驗的「最大公約數」。無論是中年女性的人生關卡，或尚未轉大人時的懵懂衝撞，都在訴說在這片土地生長、堅強的女人心事。《俗女養成記》以輕鬆、詼諧的強烈幽默感轉化了生命中的嚴肅，讓成長痛不只有淚水也有挺過難關的笑容、被彼此擁抱的溫暖。《俗女養成記》彷彿成為台灣女人的影像簡史，陳嘉玲，就是當代台灣女性的經典形象。

《俗女》影集一砲而紅，嚴藝文突然被世界定義為為女性發聲的女導演。她沒想過這件事，當「女性」創作者的身份被一再強調，她也被邀請去訴求「女力」或將她包裝成「女俠」形象的活動演講，「但我不想被定義得那麼『女』啦。」《俗女養成記》當然是從女性角度出發，側重女性的故事，「因為我是女的嘛。」對她來說，寫俗女、拍俗女、到最後自己也成為俗女，一切的前提是講生活、談生命經驗。嚴藝文舉手投足、一顰一笑間，都有俗女的幽默。除了在《俗女養成記》中談自己，她當然期待女性的故事能被廣大地看見。「女性的故事是聊不完的。」

●從我們這一家說起　那些生命中最重要的小事

嚴藝文是家中大姊，下有三個妹妹跟一個年紀最小的弟弟，很顯然地，就是為了拚一個男生，一家才有 5 個孩子。嚴藝文姊兼母職，當家長都在外工作的時候，她得負起照顧弟妹的責任，不只

要打點生活起居、還要發想餘興節目。《俗女養成記2》一家人圍著飯桌，幾張椅子併起想像成一部汽車，這個遊戲就源自於她的自身經驗。除了自己，《俗女養成記》的每一個角色都有她身邊親朋好友的影子，或許寫實描繪，或許經過轉化。

《俗女養成記》中的父親陳晉文有些瘋癲，但開明自然，一反台灣傳統男性形象，更接近尊妻、愛女的「小男人」。但嚴藝文回想自己的成長環境，從現在的眼光來看，或許可以說是相對父權的。與陳嘉玲親近的阿嬤陳李月英，倒更接近嚴藝文自己的阿嬤的化身。

「我很愛我阿嬤，但我也看過她在背後道人長短的模樣」嚴藝文笑說。《俗女養成記》劇中沒有一個壞人，但也沒有絕對的聖人。「我想要讓每個人都有一些小奸小惡」，對角色的處理寫實，各自帶有喜感，則來自她對幽默的追求。至於陳嘉玲的母親吳秀琴，可從《俗女養成記2》小嘉玲在公車上碰上性騷擾一事說起。

●當女人擁抱內心小女孩　療癒生長痛的苦口良藥

《俗女養成記2》的每個單集都觸及女性成長過程中共有的經驗，包括初經來潮，也很遺憾地包括幾乎每個女人都經驗過的性騷擾。當影片在後期階段，都是生理男性的配樂、剪接在處理這段影像時，無不怒不可遏，配樂想為這段加上更恐怖、驚嚇的風格。嚴藝文回家想了一下，最後決定以安靜、寫實的方式處理。碰上這種事本身就已經夠恐怖了，無需加油添醋。

她年輕時遇上的是遛鳥俠，一個與常人無異的中年男子突然就轉過身來，對著她脫下褲子擺弄自己的性器官。小藝文健步如飛奔返家中，對著媽媽一個字都說不出來，媽媽看著驚慌失措的女兒，最終也沒給太多安慰，與《俗女養成記2》大力擁抱小嘉玲的母親完全不同。這樣的戲劇處理對嚴藝文來說是一種補償心態，她跨時空在戲劇裡擁抱了當初有些粗暴對待自己的母親，也與自己「談和」了。「誠實面對自己與每段經歷，能夠笑著談的時候，過去的事情才真正過去了，才代表傷口真正結痂、癒合了。」

初經來襲的一段也有嚴藝文的親身經驗。她的少女時代，生理用品並不多樣，衛生棉又厚又大，塞口袋也不是、放包裡也麻煩，這生理女性專用的小物成為心理的巨大障礙。男孩子取笑這個「奇物」，當女孩正在成為女人，得處理自己身心焦躁，還要與外部世界對抗。直到她現在已經預備好要迎接更年期，看著身邊有些女性朋友狀況很糟，面部嚴重潮紅、盜汗如雨下，脖子上得掛著小毛巾。在此時期，女人常因自己的信心、自持的美麗逐漸流失而消磨掉了熱情。如陳嘉玲訝異自己的更年期似乎來之過早的驚訝，嚴藝文也在《俗女養成記2》中，將人生的第二次成長筆記，預先寫下。她以幽默的方式詮釋每一「帖」可能苦澀但吞下後能滋補、養生的故事。《俗女養成記2》播出，嚴藝文坦言其實批評的聲浪也不少，日日收到雪片般的來信。一開始她盡可能一一回覆，消磨殆盡之後也只能兩手一攤。

雖然創作源自生命經驗，但她沒想過觀眾會把戲劇看成真實生命本身，投入不已而憤慨、失落。爸爸陳晉文與初戀情人相逢，青春時期的甜美戀愛好似在勾引他走在出軌邊緣，觀眾怒罵怎能摧毀這個完美角色的形象？台灣同婚過關，弟弟陳嘉明在最後關頭

選擇不與男友走進婚姻關係，兩人沒有終成眷屬也讓玻璃心碎了一地。陳嘉玲意外懷孕，嚴藝文寫出她的掙扎，在田調時問婦產科護理師，「這樣的孕婦都會生下孩子嗎？」遭護理師質疑「怎麼可能不生，都懷了當然要生！」

最意外的是「台男、台女」論戰，雙方砲火猛烈，吵得不可開交。陳嘉玲不只是俗女了，還是台女代表──任性妄為、漫無目標、傲嬌難搞；蔡永森成了台男第一人──隨性軟弱、自以為是。面對這一切，嚴藝文除了驚訝，還是花了一些時間克服排山倒海而來的壓力。她在《俗女養成記2》想說的，更是「自由的選擇」。無論是婚姻、生產，她都希望生而為人，能夠自由、自在地選擇自己的路。

● 俗女精神不滅　這片土地上的陳嘉玲們

「俗女養成記」系列在台灣影劇史上留下精彩的兩頁。隨著第2季落幕，嚴藝文也把自己的人生與陳嘉玲的重疊了。她花光積蓄在台北城郊買了一間老房，秉持跟陳嘉玲一樣的任性，為自己打造一個家。以她的任性為動能長出韌性，在韌性的強度上，嚴藝文認為女人是不會輸給任何人的。《俗女養成記》雖然落幕，但這齣源自台灣女性經驗的戲劇，仍會在許多女人身上無限連載。看完了一個俗女，還有千千萬萬個俗女。而嚴藝文走過這幾年，目前正將眼光投向中年男性，著手撰寫一個以中年男子為主的電視劇。新一回合，或許會有一個正港的台灣俗男誕生。

Rue
&
Jules

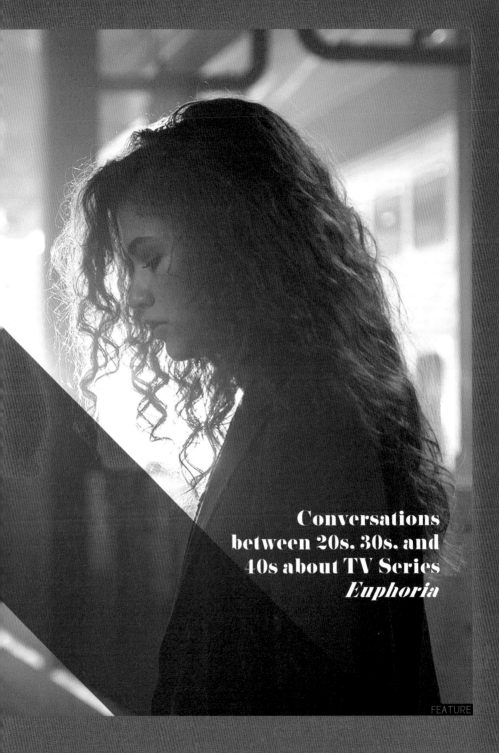

Conversations between 20s, 30s, and 40s about TV Series *Euphoria*

20╳30╳40《高校十八禁》越界相談

放飛青春：現役高中生、影視工作者、

影評人及諮商心理師眼中的「亢奮」校園

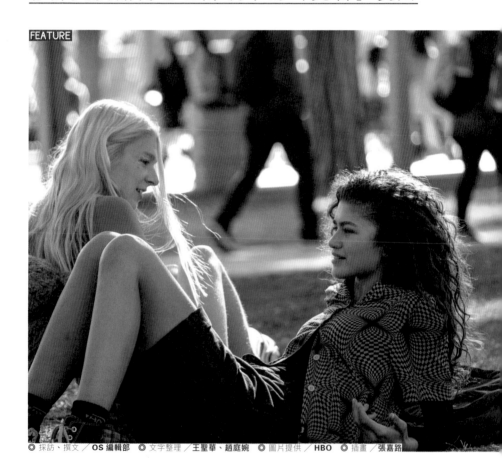

FEATURE

◎ 採訪、撰文／**OS 編輯部** ◎ 文字整理／**王聖華、趙庭婉** ◎ 圖片提供／**HBO** ◎ 插畫／**張嘉路**

美劇《高校十八禁》（Euphoria，又譯《亢奮》）第1季開播於2019年，劇集把美國高校生活描繪地張狂奪目，主角各個是 drama queen，少女少年的心境高潮迭起、疾速震盪宛如雲霄飛車。而今年上線的第2季以更聳動的情節、更多亮片彩妝、更露骨的裝扮、更脫序的行為帶動話題，甚至在網路、時尚圈也出現模仿效應（稱作 The Euphoria Effect），浮誇眩目的（濾鏡）美學在 TikTok、美妝品牌、時裝秀流行延燒。「euphoria」意指歡樂、高亢的狀態，從字面上可想見劇裡的高校生（尤其女性）正處於超 high、超戲劇化、迷離失控的邊緣。身兼製作與編導的山姆‧萊文森（Sam Levinson）不僅聚焦21世紀當下的校園生活，更加入許多自身經歷（特別是90年代以降的 YA 議題），比如毒癮、家庭破碎、精神疾患、複雜性關係、槍械暴力、LGBTQ 等。

除了正視「老問題」，影集也呈現不少「新潮流」，包括 SNS（社交軟體）占據生活重心（多數人沉迷自曝、交網友或瘋傳他人隱私）；色情網站的視訊性交易便利升級，甚至可用電子加密貨幣，未成年者裸露賺錢更易上手；還有令人瞠目結舌，充斥日常的各種藥物、毒品（從止痛藥、鎮定劑、抗憂鬱藥到新款興奮劑），不論成人或小孩都知道痛苦時能嗑點什麼讓自己好過。萊文森導演把自己的「病症」大量投射在主角 Rue（Zendaya 飾）身上，他既是經驗老到的雙極性疾患（bipolar disorder）患者，過去也曾用藥成癮，深知主角狀態如何起起落落（waxing and waning），憂鬱與狂躁如月亮盈虧，引發她／他難以戒除的藥癮。如此重口味的現代校園劇引起激多討論，愛者恆追之（第三季預定2024年播映）、不愛者棄之。但無論觀眾在追劇過程領會到什麼，為之感動或反感，所有反映都是真實答案。

本篇邀請了分屬不同年齡層的觀眾：高中生 TikToker邱耀樂、影視行銷卓庭宇、影像導演洪詩婷、影評作者王冠人，及諮商心理師許碩驛，他們以各自的專業角度和獨特觀點與大家解析《高校十八禁》。

●**邱耀樂**● 現役 20 歲高中生，國中開始努力成為網路 KOL，16 歲獨自北漂追求夢想。看似順利的起步，卻因 17 歲「事件」急轉直下。2021 年高中復學，試圖重返單純的校園生活。

●**卓庭宇**● 影視行銷工作者，電影工作是短跑，生活則是長跑。正在找一個好好活著的人生頻率。

●**洪詩婷**● 影像導演，師大美術系畢業後至美國南加大電影學院求學，而後在美國居留工作，接案拍攝國際廣告與音樂錄影帶。目前正在籌備第一部劇情長片。

●**王冠人**● 影評人，台大心理系畢業後至蘇格蘭格拉斯哥大學電影新聞研究所就讀。現為自由接案的編輯、撰稿、講師、影展企劃。

●**許碩驛**● 諮商心理師，台大心理系畢業後至美國丹佛大學唸法律心理學。心理諮商外，在大學通識中心講授愛情，偶爾在慧仁兄弟大飯店頻道中分享觀影剖析。

20s vs. 30s
耀樂 ✕ 庭宇：弱肉強食「高校戰場」的生存之道

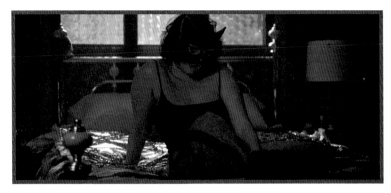

耀樂： 回顧全劇，最讓我感到衝擊的角色是 Kat（肉感女孩，Barbie Ferreira 飾），一開始是處女的她去了某個派對，在眾人起鬨下和男生做愛，後來性愛影片被外流瘋傳，最後傳到她眼前。一般人若碰到這種事多半會不知所措，腦子一片空白，但 Kat 冷靜思考該怎麼解決。殊不知後來她竟利用自身的「性感」在網路上與陌生男子交易，不知道她怎麼有這麼大顆的心臟去消費自己。

庭宇： 關於 Kat 做色情交易，我印象深刻的部分是她選用比特幣交易，她跑去找毒販的弟弟 Ashtray（Javon Walton 飾）諮詢，即使弟弟看起來只有 10 歲左右（因為熟悉毒品匿名交易，對比特幣也不陌生），但只要能幫她解決問題，她就不排斥請教對方。其實 Kat 很清楚她的行為違法，所以她認真考慮怎麼做才不會被追蹤。

以 17 歲的年紀來說，這個女生太聰明也太世故。她有條理地處

理自己的性愛影片外流，除了讓散佈者下架影片，還讓校長為了「懷疑她是影片女主角」這件事向她道歉，甚至幫她擺平流言。或許是她在高中校園（宛如戰場）的環境中，不論長相、身材或家世背景都處於劣勢，她只能仰賴自己的聰慧機靈活存下來。

耀樂： 高校生活真的不容易，同儕之間的影響力其實滿大的，大部分的人怕被排擠或被孤立。提到高校「生存戰」，我注意到影集中性取向曖昧的 Nate（Jacob Elordi 飾），身為校內大受歡迎、備受矚目的美式足球隊隊長，似乎得展現「鐵桿直男」的陽剛形象，不能彆彆扭扭、不能介意與隊友觸碰或袒誠相見。然而 Nate 並不喜歡「袒露」自己，雖然他在學校公開與性感美麗的啦啦隊隊長 Maddy（Alexa Demie 飾）交往，但他在更衣室卻常想偷瞄男生的生殖器（他的手機裡也存放大量陽具照片，後來被女友發現）。無論他是同性戀、異性戀或雙性戀，他都必須扮演直男，消滅所有不利於他的傳聞，鞏固自己的「正常」。

台灣的情況也類似，特異的人在學校要強迫自己融入不喜歡或不適合的環境，我也有這樣的經驗，國中、高中男生多半愛打籃球嘛，其實我更喜歡待在家打遊戲，但被約出去打球時你能不去嗎？他們在聊女生的身材時，你能不參與嗎？不聊的話好像會被歸類在異類，同性戀⋯⋯不得以只能硬聊，變得每一刻都沒辦法放鬆。以前我也被欺負過，小學時曬得很黑，個性陰柔，又黑又醜又娘的男生沒有人會喜歡。我被取過很多外號，基本上都是對男生的貶義詞，直到我漸漸學會男生應有的坐姿、走路、講話方式，才比較能普通地跟同學相處。

回到 Kat 這個角色，她為了求生存變得有點極端，我還滿能理

解，因為我們都是先天優勢不足，展現本性又容易被討厭，所以只能利用後天「輔助」方式，讓我們在群體中被旁人接受。

庭宇： 我的狀況比較不同，高中以前的校園生活比較輕鬆。但高中時轉到相對保守的天主教學校（私立黎明高中），感覺自己從校園核心角色變成邊緣人，講什麼話都要小心翼翼、怕得罪同學。在看似單純的學校裡，依然要提心吊膽過日子，還得設法跟大家打成一片，我覺得滿累的。所以我喜歡 Kat 直言不諱，用盡方法都要在高中存活下來。誇張一點來看，高校生活確實是一場叢林生存戰。

我也想過，假如我是 Nate，在無時不刻都需要戴面具的情況下我會怎麼辦？事實上，我可能做出跟他接近的事（脅迫知道秘密的人閉嘴，設陷阱讓別人當他的代罪羔羊……）。雖然我不至於那麼殘暴，但能理解 Nate 為何做到那種程度。

耀樂： 但 Nate 用傷害其他人的方式讓自己脫罪，實在很沒擔當，只會把罪推給別人，害他人身心受創。例如被捲入他父親約炮風波的 Jules（Hunter Schafer 飾）也遭 Nate 設計，她被迫做偽證，後來跟女友（Rue）漸行漸遠……各種傷害之所以擴大，Nate 責無旁貸。後來我很討厭這個角色。

活著好難　新世代少女少年大不易

庭宇： 我能同理劇中高中生各種「太超過」的行為，乍看之下超出常理的事很多，卻沒有任何人代表絕對的「正派」或「反派」，

無論是誰都無法站在道德制高點來責備、檢討對方，整體滿真實的。我沒辦法接受影劇太不食人間煙火，只拿一個標準應對所有人的情況，因為每個人面對的生存壓力截然不同。

耀樂： 跟劇中主角同年紀時，我有好一陣子不敢出門，完全不敢搭捷運、公車，正如 Kat 所說，你覺得全世界都知道你的事，我當時也有一模一樣的感受。如果非得出門，我都是搭計程車……直到經濟壓力與身體的狀態快支撐不住，我覺得不應該再這樣下去了，所以在網路上找了諮商師。那是我第一次做諮商，他先認真聽我的故事，問我的目的是什麼，我說我想突破搭交通工具的心理障礙。

諮商師建議我先到家裡附近的公園走走、跟小狗、小貓、小朋友玩，後來鼓勵我去更遠的地方，可能騎 YouBike，去廟裡拜拜。他說雖然廟裡人多，但大部分是老人，一定都不知道你的事，你可以去散散心，還可以拜拜祈求保佑……整個療程沒有很久，我大概去了 6 次左右，但是前前後後我在家悶了 3 個多月，直到事情發生之後第 4 個月，我才跨出搭捷運那一步，那時覺得，哇！終於過了那個檻，心裡的大石頭都放下來了。

庭宇： 現代高中生比我們當年的壓力要大得多。以前我們躲在班級裡，可以不跟任何人往來，但現在要做到這個程度很難。比方說你今天出了一個糗，也許只是內褲露出來被拍到，就可能會擴散到全校，犯一個小錯馬上會被擴大。現在我們的社交行為都能被數據化，發一篇文有多少同學幫你按讚？你的限時動態有誰看過？都清清楚楚。這幾年因為手機與網路發達，關於流量、社交、一舉一動都被數據化之後，年輕人面對的情況比我們當年更

高壓,因為他們面對的世界比我們大更多。從這個層面來看《高校》描述的青少年故事,我能認同他們的失控與無助,也覺得現代高中生比我們這一代的抗壓性更高。

30s vs. 40s
詩婷 ✕ 冠人:怪咖聚集的療癒天堂

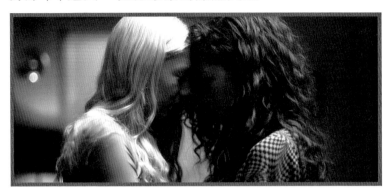

詩婷: 我相當喜歡《高校十八禁》(特別是第 2 季,非常推薦),中文劇名雖然用了「高校」這個詞,但它的目標族群並非只有現代高校生。導演 Sam Levinson 在劇中刻意使用許多時代元素,比如小甜甜布蘭妮、瑪丹娜的音樂或造型……勾起觀眾對1980、90 年代流行文化的回憶。兩季的劇情不僅描述主角 Zendaya 那一代(Z 世代)的故事,它能引發的共鳴可能橫跨 10 幾歲到 40 幾歲的觀眾。Levinson 在作品中誠實表露,透過鏡頭,他將人們骯髒、黑暗、溫暖、美好的面向都坦然呈現。

在審查制度(Censorship)上, HBO 具有高度包容性,對演員裸露、情色鏡頭比較少忌諱。像《冰與火之歌》、《高校十八

禁》這類影劇，都很需要這樣的平台支持製作。《高校》第 2 季播出後，雖然有人批評劇中濫用女性裸露影像，但我覺得呈現女生袒胸露乳不盡然是污衊女性，或許那是試圖還原某種情境的必要步驟。

冠人：　先從影集中兩位主角──Rue 與 Jules 切入，直覺會聯想到《羅密歐與茱麗葉》（Romeo＋Juliet, 1996）。Rue 與 Jules 也是 R&J 組合，他們相遇時的身心狀態都不穩定，可以說他們是從對方身上看見相似的孤單、脆弱而互相依靠，但兩人的「救援系統」有些落差。Jules 的設定是城市來的轉學生，她有過往的同學、朋友作為外援，內心崩潰時她能離開小鎮，回到外部尋求溫暖，甚至找到新的戀愛對象；相較之下 Rue 身邊最親近、年齡相仿的熟人是她妹妹 Gia（Storm Reid 飾），以及藥頭 Fezco（Angus Cloud 飾），他們無法在 Rue 最無助時幫她擺脫藥癮復犯。

在第 1 季劇末的舞會中，Jules 穿著帶翅膀的小洋裝，與電影版的茱麗葉（Claire Danes 飾）扮相一樣。Rue 與 Jules 在螢幕上看似也有悲劇宿命，不知道他們是否也會走向「不可能在一起」的終局。

詩婷：　Rue 與 Jules 因為嗅到對方的黑暗而產生連結，讓我想到一部關於告別的電影：《繼承人生》（The Descendants, 2012）由喬治‧克隆尼主演，片中他與茱蒂‧葛瑞兒飾演一對育有二女的夫妻，太太在一次夏威夷水上活動中意外腦死，大女兒在悲劇發生後找了男性好友到家裡陪她。雖然他們同樣有喪親之痛，但平時在閒聊打屁中卻不觸及私事，只有陪伴就帶給對方很

大的療癒。這也類似 Rue 與 Jules 的互動，他們是怪咖與怪咖的連結，是彼此的真愛，在不掀開對方傷口的情況下互相取暖。

尊重每個角色獨特的「異常」

冠人： 即使都是怪咖，但 Rue 和 Jules 也呈現出個性的差異，雖然 Rue 給人的第一印象很直接，講話銳利帶刺，但整體來看她比較內向，兩者相比，Jules 的性格較為外放。而他們「自我麻醉」的方式也有不同，比如 Rue 常依賴藥物來擺脫她情緒上的不適，Jules 則有大量性經驗，與陌生人約炮毫不避諱。因為這兩個角色如此接近，卻也相當不同，導演給他們許多彼此探索的空間。

我滿喜歡第 1 季接近結尾時（S.1 Ep. 7），Rue 察覺到 Jules 有些不對勁，她拉著兒時好友 Lexi（Maude Apatow 飾）化身警探拼湊線索、調查一連串環繞在 Jules 與他人之間的疑雲。這一段的 Rue 顯得很積極，處在狂躁狀態下的她暫時把自己的難題放在一邊，全心想理解另一個人的世界。也許是雙極性情緒障礙讓她反反覆覆，躁症使她異常積極、徹夜不眠，但也展現出她的另一種面向，使她走出封閉、自溺的迴圈。

詩婷： 我對《高校》第 2 季的共鳴程度遠超過第 1 季。觀眾看影劇時都像在看自己，但跟自己很不一樣的角色也能打動人心。例如 Nate 的父親，Cal（Eric Dane 飾）在第 2 季前段（S.2 Ep. 4）與太太及兩個兒子承認自己的「真面目」後離家，他是一個很難被原諒的人，誠實說出他的「性謊言」並迎向被家人憎恨的後

果，強度很大，感覺非常痛。這個設定對我來說很合理，因為這樣就能理解為何 Cal 養出的兩個兒子這麼變態。

外貌俊美如古典雕像的 Nate，他的外表越出色，內心就越混濁。雖然 Nate 小時候的本質善良，長大後卻那麼 fucked up（跟他父母也一樣 fucked up 有關，但父母也是陰錯陽差變成如此）。在社會壓力下他們都斷了線，這在美國社會中是很寫實的。而台灣社會中也不是沒有這樣的狀況，而是家庭中的性醜事更不容易被看見，我們的社會氛圍很壓抑。

冠人： 我喜歡第 1 季的尾聲，女同學在舞會中圍著圓桌聊天，此刻她們暫時跳脫嫌隙，平靜地討論「你覺得高中生活怎麼樣？」在這一幕聚集了《高校》每位主線女性，包括 Kat、Maddy、Rue、Jules、Lexi、Cassie（Lexi 的 姊 姊，Sydney Sweeney 飾），她們不只閒話家常，而是真心談起觸及生命的議題，每個人都拉開一點距離看待自身。這是導演的手法，以角色之間的交互提問讓觀眾反思，暫時跳脫劇情人物之間的恩恩怨怨。

詩婷： 以往觀眾會喜歡很強悍、完美的主角，但現在大家也越來越能接受有缺陷的角色。在 Levinson 的劇中，每個人都可以做自己。即使人物關係似乎嚴重衝突、相愛相殺……但在關鍵時刻卻能散發某種（導演）對個體的尊重。每個人的相異特質都應該被重視，而不是為了表面上的禮貌，把自己壓到看不見了，發表自己最真實的想法並非對他人的冒犯。在這部劇中，導演讓每個角色都能長出自己的樣子，這是我特別欣賞《高校十八禁》的理由。

30s vs. 40s
冠人 ✕ 碩驛：在典型的校園劇中處理當代議題

冠人： 如同片名 *Euphoria*，觀影過程會讓人感到很亢奮欣快，但不舒服或是遲疑等感受也不少。背景設定在美國 L.A. 某個小鎮的高中，一般而言，校園劇會拍攝許多校內景象，或學生的家庭場景，但本劇反向操作，聚焦在高中生的派對現場，或是各角色所對應的（離奇）生活。每個主角都有鮮明的設定，但也有一兩個角色是相對低調的存在。

碩驛： 故事從主角 Rue 離開勒戒所回到學校開始，開宗明義指出她有濫用藥物的問題。接著 Rue 與好朋友 Jules 發展出同性情感。Jules 是一位男跨女的跨性別者，這是個有趣的角色，飾演 Jules 的演員 Hunter Schafer 在現實生活中也是一名跨性別者，透過這部劇讓跨性別被看見，頗具時代意義。

《高校》也廣納校園劇的典型元素：受眾人愛戴的運動型男生、啦啦隊女孩、書呆子……相較其他角色面臨劇烈的困擾，Lexi 也許是劇中唯一正常「運作」高中生活的女孩。很喜歡她在萬聖

節派對那一集，她扮成美國老牌節目《歡樂畫室》（1983-1994）裡頂著爆炸頭的主持人 Bob Ross。相較其他女生的漂亮打扮，少女扮成中年大叔顯得獨樹一格，她在那一場派對中，以長者般的成熟睿智阻止危機發生，劇情與造型互相呼應。

冠人： Lexi 的姊姊也有重要戲份：Cassie 是外型亮眼、有許多異性追求的美女。因為她身材姣好、金髮大眼，總是不乏追求者。而她們的母親卻終日與酒為伍，父親缺席。

碩驛： Cassie 很希望自己受大家喜歡，她給自己乖乖女的形象，但背地裡又與好姐妹 Maddy 的男友（Nate）曖昧，處在矛盾的狀態。另一方面，小鎮上謠傳著 Cassie 母親背叛父親的黑歷史，間接影射 Cassie 也可能對感情不忠，隨著劇情發展，Cassie 的情節走向未婚懷孕。可以說她反映了父權社會的期待下，同時是純潔女與蕩婦的角色。相對來看，妹妹 Lexi 就單純許多，即便在派對中也保持清醒，沒有性愛或用藥的畫面，Lexi 扮演一名稱職的旁觀者，她關注身邊的人，過著樸實的高中生活。

值得特別一提的角色是 Kat，最初她因豐腴的體型而不受歡迎，沒什麼性經驗而遭朋友譏笑。Kat 在劇中處理了青少年的身材焦慮，後來她成功解放自己的身體位階，從最初性經驗缺乏，直到在網路上找到全新的世界，她獲得粉絲的欣賞，因而接納自己的外在。我覺得這似乎變相鼓勵大家去找尋自己的性市場，但其實不該把身體當作商品，不用崇尚主流女性的身體曲線，每個人都能以舒服的姿態在這個世界生活。我發現一開始很多觀眾喜歡 Lexi，但隨著劇情發展，越來越多人喜歡 Kat，看得出網路聲量的轉變。也許觀眾在這些角色中看到自己或自我期許的樣子。

冠人： 《高校》劇中有很多超脫校園成長片的呈現，是比較成人取向的設定。不知是否融入了編劇／導演成年後對當代青少年的想像？這些角色的生活和我有些距離。

碩驛： 感覺每個角色都深陷在自己的人生困境中，無論是 Rue 在用藥與戒藥之間徘徊，或是 Nate 對不同對象使用暴力……每個角色都獨自奮鬥，想要改變些什麼，卻不斷失敗，大家在各自的地獄中不斷輪迴。同儕間的關係是疏離的，大部分的情感描述圍繞著愛情。大人幾乎全面失能，學校有校長，家裡有父母，但他們都無特定功能，也無法提供協助。這或許是美國青少年的真實感受吧。

劇中所談到的性別認同、藥物濫用、色情、私密照外流、槍枝外流……都圍繞在一個主軸，就是現代青少年過得很鬱悶，所以他們用一些方式讓自己快樂，每個人都設法逃離無聊的學校或家庭。擴大來看這群青少年的父母，好像也是同一種狀態，例如 Nate 的父母，表面上是模範夫妻，但他們「美好」家庭的內部也藏著不可告人的秘密，每個人都在逃離當下，攪和在更多快樂與刺激當中。

《高校十八禁》播出後獲得廣大迴響，喚起現在青少年的內心共鳴，但這個呼喚我覺得有點危險。彷彿是透過年輕偶像告訴現代青少年：「我做的事跟劇中人物一樣，我們都面臨到一樣的困難，很多問題都源自於家庭。」然而在現實生活中，我們還是可以多做不一樣的選擇。

＊本段節錄自「慧仁兄弟大飯店」Talk002

Jac

kie

以她的名字呼喚她們

賈姬、史賓賽、艾瑪：

導演帕布羅．拉瑞恩與三位女主角

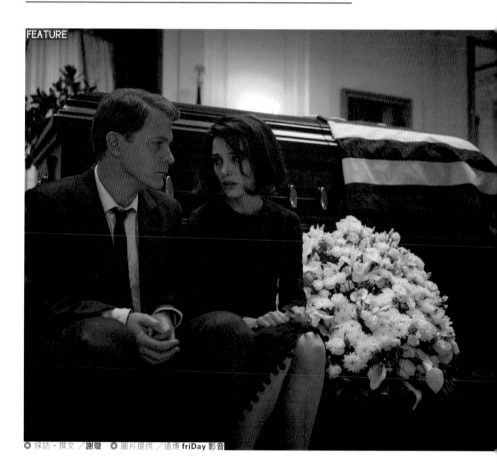

◎ 採訪、撰文／**謝璇** ◎ 圖片提供／**遠傳 friDay 影音**

智利導演帕布羅·拉瑞恩（Pablo Larraín）在以《向政府說不》（No，2012）於國際影壇闖出名號之後，2016 年起，他將眼光鎖定人世間不凡的女性，推出兩部精彩的傳記電影——以甘迺迪夫人賈桂琳·甘迺迪（Jacqueline Kennedy）為本的《第一夫人的秘密》（Jackie，2016）以及描繪黛安娜王妃的《史賓賽》（Spencer，2021）。在前二部長片之間，又執導以女性為主角的《關於艾瑪》（Ema，2019）。

三部作品以女性為名，雖說都從「名字」開始說她們的故事，但三片在命名上卻有差異——「Jackie」是媒體、大眾對甘迺迪夫人的暱稱；「Spencer」則讓黛妃回到婚前，將原姓氏交還給她；只有普通人 Ema 直接用她的名字。女性視角在掌握媒體、脫離婚姻以及日常俗世中各自展現。拉瑞恩的鏡頭緊緊跟隨這些女人，從她們美麗的外在開始，逐漸透析、再造她們的靈魂，拘謹的、壓抑的，神秘的或狂放的。

當男性執起導筒講述女性的故事，經常會面臨男性凝視（male gaze）的質疑。在《第一夫人的秘密》宣傳期，記者詢問導演，對於首次執導以女性為主角的電影的感受，飾演女主角的娜塔莉·波曼（Natalie Portman）反問「為什麼要問這個？」為何男性闡述女性的故事總需要特別被討論或檢視？

● 注重心理寫實的人物傳記

拉瑞恩已經以作品證明，他退在鏡頭之後，他與這些人物平行存

在而非單純創造或單向觀看，並且讓演員們進入這些角色的本身，使「她」以表演掌握話語權。而導演的鏡頭的確不是「還魂術」，比起如實呈現，《第一夫人的秘密》與《史賓賽》更接近以現實為基底，掌握她們的部分特質，將其強化、放大並且延伸，再造另一種相較虛構、不完全寫實的人物與劇情設定。

比如，《第一夫人的秘密》安插了一場不存在於史實的媒體專訪，娜塔莉·波曼詮釋的賈姬，冷靜沉著、恬靜大方，卻偶有彷彿在一片祥和風景中射出冷箭的時刻。全片以賈姬面對媒體營造出的第一夫人形象，以及真實存在的「她」為母體（檔案文獻裡「她」的實體），顯現出女性的多重面向。

克莉絲汀·史都華（Kristen Stewart）飾演的黛妃，習慣性頷首、帶著淺淺笑容，精緻的面容長在一具深受飲食失調症所苦、瘦骨嶙峋的身體上。片中的時間背景，聚焦於皇室的聖誕節聚會那幾日，黛妃得是尊容華貴的皇親國戚，但她更想當一個與孩子玩耍的母親。《史賓賽》開場直言此作為「源自一場真實悲劇的寓言」，標誌其明確的虛構性。

這兩部傳記電影講的不是史實，而將目光放在女性本身，試圖進入女性的內核，將其在銀幕上攤開。

《關於艾瑪》的女主角則全然脫離「名流女」框架，她是豪放的戀人、熱情的舞者，也是母親，甚至是曾拋棄養子保羅（因無力解決小男孩行為偏差、縱火惡戲）的母親。對照身份特殊的賈姬與黛妃，艾瑪似乎只是普通的女人，然而她在日常中展現的混亂情慾流動、愛恨交織，使其性格顯得特別躁動且鮮明。

三部以女性為主的電影中，拉瑞恩導演讓自己的鏡頭成為稜鏡，折射出女人時而綺麗、時而幽暗的色澤與光線；而在這三個女人之中，亦有各自的焦點呈現。

● 典型光環下的非典心靈

在媒體面前，賈姬是時尚的大家閨秀，甘迺迪的牽手。《第一夫人的秘密》重演賈姬帶領電視台參訪白宮內部，以女主人之姿介紹這座保有前人軌跡的大宅。她做得很好，讓自己成為一個受人愛戴、相夫教子，符合美國社會期待的典型夫人。但她是否甘之如飴或在角色中得心應手？在電視台鏡頭之外，賈姬其實焦慮到必須讓白宮社交秘書（White House Social Secretary）翠西指點她的一顰一笑、安撫情緒——她有意識地扮演「第一夫人」，被賦予的身份成為她面對媒體時的真身，賈姬並不存在。

在拉瑞恩虛構的媒體專訪中，當賈姬詢問記者會如何描寫她，記者表示將細細記下她在什麼時刻如何抽起一根菸、她的每一個眼神，手指夾著菸的賈姬冷靜回應：「我不抽菸。」是的，高貴的第一夫人不該抽菸，那並不符合完美整潔的形象。賈姬在典型與非典型之間移動，在第一夫人的形象與自我之間切換。公共形象與私人真相確實是《第一夫人的秘密》中拉瑞恩掌握的主軸，以賈姬為載體，更進一步看見社會給予女性的框架。

黛妃則更彰顯出飽受典型女性形象壓制的悲劇，無論真實與虛構。1991 年耶誕節期間，與威爾斯親王已形同陌路的黛妃

拖著千瘡百孔的靈魂，獨自駛向皇室的私人宅邸桑德令罕府（Sandringham Estate），勉強自己再次成為能被皇室接納的王子之妻。與賈姬必須成為第一夫人而博得媒體好感不同，黛妃以自然、純粹、討喜的少婦形象擄獲英國人民的心，但她的真性情在家庭內部卻被冷眼相待。一個對生命抱有熱情的自由女孩，逐漸被家庭傳統與依循禮教安排的皇室禮服束縛得喘不過氣。

《第一夫人的秘密》著重社會規則，《史賓賽》則聚焦家庭規則，更為壓迫、張牙舞爪。無論何者，女性在世間任一維度都得臣服於某種規訓。賈姬的破口在鏡頭之外、媒體未見之處，黛妃的真心只能隨著她暴食後催吐一傾而出。

《艾瑪》講述的女性困頓，則是賈姬、戴妃的反題。艾瑪年輕貌美、奔放自由，看似無拘無束，但仍困在與年長舞團總監的情感關係，以及自己拋棄養子的愧疚感之中。她的抵抗與排解之道為身體解放，無論舞蹈或性愛。艾瑪貌似非典女性，然她的困境是典型的——女人該如何成為一個理想的戀人？完美的母親？

●妻子、戀人、母親？在自我與附加身份間游移

家庭及女人在家庭裡的位置，是這三部作品共有的主題，無論是《關於艾瑪》的大膽衝撞，或者《第一夫人的秘密》、《史賓賽》建立的相對傳統的家庭價值觀。女人的家庭角色亦是此主題的重點，在家庭裡，女人彷彿是依附性的存在，因他者而有身份，是孩子們的母親、丈夫的妻子或男友的戀人。

艾瑪在經歷身體探索與情感探險之後，選擇回到前夫與保羅身邊，但此時的她已經悄悄有了身孕，對象是其女性友人的丈夫（艾瑪與「女友」也曾有過性關係）。最理想的情況，是這 4 個成年人在秘密維度裡，組成有別於傳統價值的家庭結構：她與丈夫共同撫養保羅、她與外遇對象共有非婚生子、她與女友維繫同性親密的「家」——那是艾瑪的安身之所，艾瑪找到了自己，無論這個自我是否能被任何既存概念定義，她就是一個名為艾瑪的女性。

賈姬與黛妃則在母親的身份中找回自身安全感。甘迺迪遭刺殺身亡後，萬人送葬隊伍前，賈姬選擇率著一雙兒女站到媒體面前，縱使她往後不再是第一夫人、一國之母，但她仍是一位母親。此刻母親已不再是她被賦予的角色，而是她選擇的自我認同。

當戴妃已在王妃身份中失去自我，也已無法再回歸史賓賽家的女兒，身為威廉與哈利的母親這個角色是屬於她的最後一份自由。耶誕節終於結束，黛妃拉著兒子們跳上敞篷車在鄉間公路疾駛，在街邊恣意大啖速食，她是一個帶給孩子快樂童年的母親，片尾的史賓賽才是真正無拘無束、解放的自己。

拉瑞恩的三部作品從「名字」開始讓女性賦權（empowerment），每個故事都攸關女性自我認同、找回自己的歷程。賈姬、史賓賽、艾瑪皆在被定義的身份中掙扎或迷惘。《第一夫人的秘密》中，賈姬在喪期向唯一能傾訴的牧師說道：「世上的女人分兩種，一種追求床上的影響力，一種追求世上的權力。」這三個女人，或許最終並不幸運，但或許她們都是渴望兩者皆得的女人。

Exhibiti

on

EXHIBITION

東京到台北，女子圖鑑裡的她們

從 2016 年推出的女子圖鑑系列，一路從東京、北京到 2022 年定錨台北。故事脈絡相承，但女子風味各異，扎實地呈現三地都會女性風貌。本單元重新梳理了三部影集裡的她們，同時也找來深耕三個城市、同樣 30 歲上下的都會女子，分享她們的現實人生。戲裡戲外，真實經歷是否比影視劇作還要精彩？

◎ 企劃、撰文／Stella Tsai ◎ 插畫／張嘉路

B

TOKYO　to TAIPEI

Stories

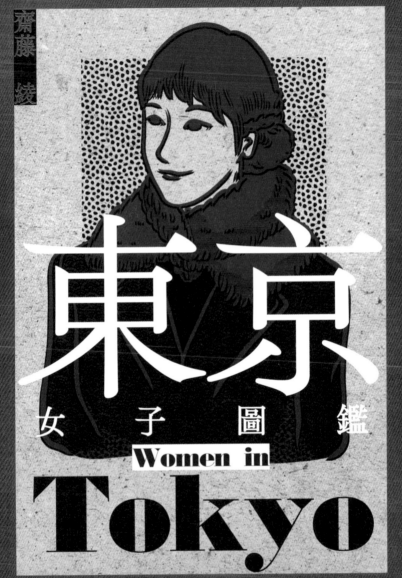

Mizukawa Asami

齋藤綾

東京
女子圖鑑
Women in
Tokyo

「侯布雄（Joël Robuchon），

　30 歲前能在那裡約會的就是好女人。」

改編自日本潮流資訊雜誌《東京カレンダー》的連載專欄——《東京女子圖鑑》作為日後衍生之「女子圖鑑」系列首部曲，以典型鄉下女子上東京打拼的故事，精準描繪日本都會女子的當代模樣。

來自秋田縣的齋藤綾（水川麻美飾），17 歲時只想成為被別人羨慕的人，用「可愛」順利活過人生前 20 年，前往東京的決定，於她而言只是一張擺脫平庸人生、獲得別人羨慕的單程票。劇本以地緣串起齋藤綾在東京的奮鬥史，從邊陲商業小區三軒茶屋開始，隨著職場地位攀升、感情的替換，一路搬進東京精華地帶惠比壽，而她也一如所有同齡上班女子，滿心渴望達成在米其林三星高檔餐廳「侯布雄」約會的人生成就。而日本人凡事充滿計畫性的思維，也逼著屆滿 30 歲的她正視結婚生子的選項。就這樣，好不容易落腳銀座的女強人，跟著婚姻搬進豐洲高級公寓，也在這裡認清自己、認清了現實。

2016 年推出的《東京女子圖鑑》，將都會女子的多面向描繪深刻入裡，也讓許多從鄉鎮漂向東京追求理想生活的女子心有戚戚焉。除了服裝造型的搭配吻合女主角每個階段的財力、審美喜好，齋藤綾在東京都內的搬遷選址，也隨著她在不同年紀的人生追求與經濟實力有所轉變，而內心潛台詞在每個階段所投射的價值觀，也都精準捕捉當代「東京女子」面貌。讓這齣電視劇成功IP 化，爾後接連為中國、台灣的創作者買下，改編成各大城市的版本。

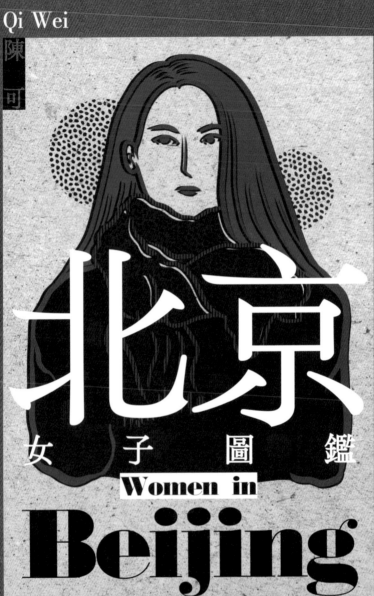

Qi Wei

陳可

北京

女 子 圖 鑑

Women in

Beijing

「昨天你流的汗，會換來財富；

今天你吃的苦，會成為禮物；

明天，唯有埋頭苦幹，才能昂首幸福。」

北漂到大都會北京的四川女子陳可（戚薇飾），小鎮出身，畢業於普通地方大學，卻不想依從母親找的穩定月薪工作，義無反顧地坐上開往北京的火車。她找工作四處碰壁，期待的薪資逐次下修，好不容易落腳，借住的同鄉老友又伸出魔爪。什麼都沒有了，這才認清現實，自力更生才是北漂的基本生存法則。

在競爭力高過天的北京，想成為職業上班女子，感情與生活、生活與工作，就不會有絕對的私領域。她追求的愛情不是同甘共苦，同等級的男子給不起，婚外情玩不起，富二代更不將她當一回事，她只能在工作與生活的夾縫中，持續碰撞與翻滾，找尋自己的一席之地。

2018 年首播的《北京女子圖鑑》，雖復刻自原版東京的劇情走向與角色設定，但細節落地毫不馬虎，將中國力爭上游的北漂小鎮女子，對物質的渴望、理想生活的描繪刻劃得鮮血淋漓。從最初樸實到最後成熟精緻的衣著打扮，女子妝容與物質需求的演進，對名牌包的追求到買房的渴求；以至不同年齡、職涯階段累積的待人處事應對進退，對童話愛情的期待到追求安穩符合社會期待，改編捕捉的細節都十分貼近北京同類型女子的現況。

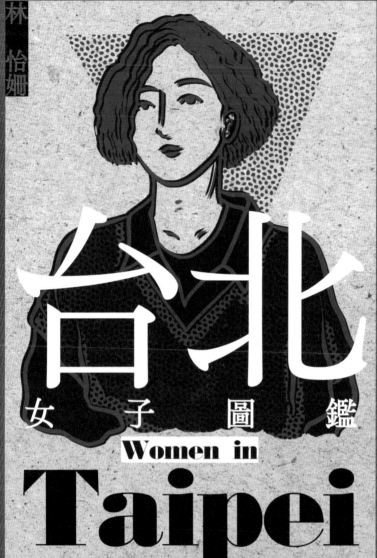

Gwei Lunmei

林怡姍

台北

女子圖鑑

Women in

Taipei

「真實台北浮世繪，

　裡頭是否有妳的影子？」

2021 年開拍的《台北女子圖鑑》找來金馬影后桂綸鎂詮釋女主角林怡姍，與妹妹、青梅竹馬與閨蜜合組「台南幫」，刻劃南部女子勇闖台北的奮鬥歷程，劇情橫跨 20 年。一如東京、北京，北漂的奮鬥故事在台灣也是社會的重要現象，千禧世代以降，大學門檻降低，藉由考大學北漂、就業並生根的女子前仆後繼，她們帶著原生家鄉的靈魂、方言與價值觀，碰撞大城市的友情、愛情與職場，走跳現實之餘，也多保留家鄉同甘苦的情誼，讓這些經歲月洗禮而深厚的友誼，成為北漂人生的重要心靈支柱。

女子圖鑑的復刻版再度跨海來到台灣，尚未釋出太多劇情細節的《台北女子圖鑑》取材「友情」這條重要的生長軌跡，從劇組現行釋出的資訊中，可看到林怡姍離鄉背井、在大都市尋找翻身機會的各年齡層心境，從機車到進口車、休閒服到名牌套裝，比台灣米飯還香黏的家鄉友情，隨著林怡姍的生命故事，呈現台北當代北漂女子的獨特樣貌，令人期待。

* 《台北女子圖鑑》預計在 2022 年末於 Disney+ 上映。

她們的真實人生

Welcome to Her City Life of the Real

東京女子篇
Her Tokyo Days

北京女子篇
Her Beijing Days

台北女子篇
Her Taipei Days

深入三地城市，OS 編輯團隊找來三位身在東京、北京、
台北角落裡拼搏求生的女子，分享生活中她們親歷的人生
走跳過程、現況及內心感受。

東京女子篇
Her Tokyo Days

Gina 現年 30 歲的台北女子,過去是科技公司行銷人員,24歲那年放下一切前往東京,到大學裡修習語言課程。彼時連開口說話都有困難,一年後回國換簽證,幸運抽中打工度假,兩個月後又回到東京。她通過了日文檢定考 N2,幸運找到日本媒體公司的工作,專責海外旅客的推廣內容,累積了不少廣告行銷作品,隔年又面試進了更大的廣告行銷公司,不僅是正式社員,2021年更成為子公司的負責人,專責海外團隊的廣告行銷。台灣男友從最初的兩地遠距戀愛,愛相隨到日本工作,兩人已登記結婚、買房,一同在東京自由之丘生活。

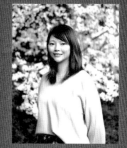

Q 剛來東京時,妳對職涯與生活的期待是什麼?

起初只打算唸書、學好日文,因緣際會下又回到東京工作,還累積了不少廣告作品,可以說一路都滿幸運,也都有把握住機會。現在的成功並不在起初的預料之中,我的個性也不會預設立場,只希望每天都不愧對自己。

Q 請分享妳的感情發展歷程,以及妳觀察的同齡東京女子對感情的態度?

來東京之前,我在台灣就有穩定交往的男友,唸書那年他每月都會飛來看我,25 歲求婚,隔年我們就登記了。結婚後他也在日本找到工作,飛來一起生活。與我同齡的東京女子,

單身的人會努力參加聯誼、找到另一半；有穩定交往男友也多半在 28-30 歲左右結婚，30 歲生小孩。最重要的是，生小孩前一定會確定好公司規定，像是待多久才可以請育嬰假，一切都在計畫之中。

其實對日本 20-30 歲的上班族女子來說，交往結婚生子都有既定規劃，也多會按照計畫一步步達成。乍看有點制式，但其實日本人重視隱私，就算結婚也不會涉入對方的原生家庭，更不會要求另一半頻繁地見家長。（編按：這點差異就體現在東京與北京女子圖鑑劇情中！）去年我們在東京買房子，更意外發現很多夫妻都是分床、甚至分房睡，但感情還是很好。不干擾彼此作息，是日本人對另一半的體貼。

Q 追求理想的過程中，最痛苦和最困難的事情是？

剛來這間公司時工作很辛苦，壓力太大，偶爾會在電車上爆哭，支持我撐下去的就是達成目標的成就感。那時主管的規劃方向與目標都很模糊，負責從零創立新團隊的我，花了一段時間摸索和碰撞才找到對的工作頻率。直到 2020 年團隊上軌道，營收和經營也都達到老闆的期待，並在 2021 年底讓我們的團隊獨立並升格為子公司，現在回想起來真的滿辛苦的。

Q 此刻的妳，有符合當初給自己設定的目標嗎？

完全超乎預期。最早我只希望能進入日本企業工作，親身體驗在地的行銷模式，沒想到能一路走到現在，不但進入頗有規模的在地行銷公司，還在 30 歲時升格成為子公司的負責人。我到現在還是很喜歡產出東西的過程，也對工作充滿熱情。

北京女子篇
Her Beijing Days

肖婉晴 現年 31 歲的東北女子，大學時代漂至北京求學，畢業後前往天津的國有企業工作，認識了來自北京的男友。兩人往返北京與天津遠距離戀愛兩年，直到感情穩定後才搬至北京一起工作與生活。如今的遙期與當時的男友已成婚，兩人住在北京朝陽區。她在串流平台擔任影視節目海外發行，成為每週 5 天、一天工作 8 小時的上班族。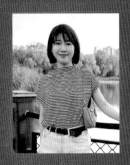

Q **剛來北京時，妳對職涯、感情與生活的期待是什麼？**

我在這裡渡過美好的大學生活，對北京並不陌生，真正不容易的其實是從天津換到北京工作的那一段。在國有企業雖然安穩，卻不是我真正喜歡的工作，能夠勝任但不夠熱愛，但這是我父母眼中安穩的選擇。搬來北京後，我沒考上公務員，正好有機會選擇感興趣的行業與方向，所以這次跳槽是跨行業，與天津的工作毫不相關，共通點則是都能運用我的外語專業。我很感激有這一次機會，是人生中一次值得的選擇。

感情的部分倒沒有特別的期待，因為在天津遠距離戀愛時關係就很穩定，兩人到北京相聚也一直在計畫之內。來北京後我才第一次體會到兩人租房子、經營職涯，以及隨時隨地可以見面的生活，讓這段關係更加穩固。

Q 追求理想的過程中，最痛苦和最困難的事情是？

最痛苦的就是適應來北京的第一份工作。除了原有的外語特長，北京新工作與此前的經歷毫不相關，無法發揮任何經驗，我得全部從頭學起。在第一家公司的 3 年充滿痛苦與困難的回憶，當時的領導是個有能力但不好相處的人，優點是肯教我業務、但不會傾囊相授，等我有所成長後也不時打壓，對我造成一些心理壓力。

因為自己算是從零開始，起初兩年也只能一邊默默忍受、一邊快速學習，忍受領導的情緒化及各種因為沒經驗而犯的錯誤，承受批評與工作壓力。那段時間只要想到上班、想到要見領導，就會很痛苦很消極，但又不得不硬著頭皮去克服。唯一支撐自己的，除了渴望能在北京安穩生活，還有這個行業是我真心喜歡和熱愛的，無論經歷多少痛苦與困難，對這個工作的熱愛讓我從未後悔這個選擇。

Q 北漂這些年來，最快樂的事情是？

來北京與現在的老公一起生活，建立很多快樂的回憶。兩人一起做飯、旅遊、參加各種活動，還養了一隻貓，終於有人生伴侶一起生活的煙火氣。

Q 此刻的妳，有符合當初給自己設定的理想樣貌或目標嗎？

我覺得是有的，從上一家公司到現在的公司，我做的事情、取得的成績，都是超過我原先想像的。雖然不是全然滿足現狀，但已達到過去沒想過能達到的成就。

台北女子篇
Her Taipei Days

孫女 剛滿 30 歲的孫女,從新竹北漂來台北念大學,力排家族眾議選了冷門科系,想不到畢業即失業,身無分文了幾個月,才應徵上國中的代理輔導組長。安穩兩年後她跳出舒適圈,挑戰超高壓的報社編輯,10 個月就放棄離職。這段履歷讓她應徵上哈哈台網站編輯,也做影片企劃,2018 年透過街訪影片竄紅,獲得了超乎預期的關注與流量成就。2020 年 8 月,28 歲的她恢復自由身,結束 5 年的「社畜」生活,開始獨立經營 YouTube 頻道「普通女子 孫女」,為自己訂下週一到週五 8:30-18:00 的快樂工時,準時吃飯,偶爾為剪片週末加班。

Q 還記得剛來台北時,妳對職涯、生活與感情的期待嗎?

考大學時我只想著不用待在家裡就好,填了一輪台北的學校,順利錄取師大教育心理與輔導學系。當時家族成員都勸我去唸法律,但我覺得自己腦袋不好使,留給伶牙俐齒的同學唸就好。離家那天爸爸送我到宿舍,給了我 500 元生活費;我有點錯愕,晚上室友約我去師大夜市吃飯,心裡還怕錢不夠。那時候對台北的期待,只希望不要餓死就好。

大學同學多半會修教育學程,但我反骨不想當老師而沒修,沒想到畢業就失業數個月,直到實習中的同學介紹同校的職缺,才意外成為國中輔導組的代理組長(職位還比同學高)。

還記得錄取那天，我在省錢不開燈的黑漆漆頂加小套房裡擲硬幣決定要不要做，人頭就去。想不到學校缺人我缺錢，一做就是兩年，同學實習都結束了我還在。直到經濟寬裕了些，心想不能再混了，我才從步調和緩的學校離開，應徵了蘋果日報的編輯。當時也不知道自己能幹嘛，就在履歷上寫了「文字能力強」，面試時有個測驗考六都市長姓名，我好像還寫錯，沒想到居然錄取了。

就這樣開始生不如死、無法準時吃晚餐的社畜人生。每天步調超快，工時是下午 3 點到 11 點半準時下班，沒準時就是出大事了。還記得有次做孕婦疾病的報導，我自作聰明把醫生作者寫來的病名刪掉一個字，醫生打來抗議，我還寫了檢討報告。那時候每天都很挫折，不知道自己到底來幹嘛，10 個月後就自願接受優惠離（ㄊㄞˊ）職（ㄐㄩㄣˋ）方案，換來資遣費一筆，以及履歷重要的一行，也才順利應徵上哈哈台網路編輯。

從農場文、原創影片企劃開始，直到街訪做出流量和名聲，才覺得彷彿來到職涯的高光時刻。但哈哈台畢竟是公司，想做的事不是我一個人能決定，2020 年 8 月決定自己出來闖，離職時 28 歲，存款 10 萬。

感情的部分，25 歲時吃飽閒著沒事幹，透過網路認識了現在的男友，至今穩定交往中。沒有討論未來，沒有期待，一切順其自然。我的原則一直是先生存再生活，當然也有想過搬到更大的房子，也真的隨經濟寬裕從破爛頂加雅房一路換到電梯套房；雖然偶爾也會抱怨，但想想能以這原則活到現在，

應該就是對的路。近年收入穩定，希望可以漸漸提升影片的品質和產量。

Q 追求理想的過程中，最痛苦和最困難的事情是？

最痛苦是剛畢業的時候，身無分文、找不到工作，躲在小套房裡不知道要往哪裡去。因此北漂這些年來，我一直都以每月有錢領、不要餓死為目標。去年正逢疫情，頻道流量出奇地差，鬱鬱寡歡了一陣子。直到解封可以出去拍片，做了「冷門車站街訪」企劃，流量才又回到正軌。幸好有成功，不然又要去找工作了。

Q 北漂這些年來，最難忘的事情是？

我有一個很感動的回憶。第一份工作錄取後，報到那天我居然睡過頭，還身無分文連計程車錢都沒有。正想說完蛋了，又不敢打電話跟家裡求救，最後是跟一個不太熟的學弟借了車錢，他人超好還多借我幾百元。雖然現在很少聯絡了，但我一直都記得他，那天的情景也歷歷在目，有一天一定要好好謝謝他。

Q 此刻的妳，有符合當初給自己設定的理想樣貌或目標嗎？

其實一直都沒有設定什麼目標，只希望不要餓死、有工作就好。沒想到一畢業就做到超乎想像的工作，還因為這個工作找到下一個超乎預期的工作，一路串連到現在。現在想起來其實滿神奇的！雖然一開始沒有設定理想目標，但現在的樣子，已經比我想像中還要好了。

給地方女子的

Fancy

配酒片單

Films

for Me Time

◎ 企劃合作、圖片提供／遠傳 friDay 影音

故事看完了，廣大的東京、北京、台北女子還在繼續她們的人生。OS 編輯團隊特別與遠傳 friDay 影音攜手，挖出幾部適合細嚼慢嚥下酒，事後相約姐妹大聊特聊的私房片單。有劇有電影，爆米花薯片都可以，最好再來杯 Apple Martini。

All About Tokyo...

給，身在東京的妳

OS編輯選片		friDay選片	
東京 貴族女子	明明是21世紀，日本貴族女子還脫不開枷鎖，上都市打拼的鄉下小資女也翻不了身，寫實描繪兩種出身的日本當代女子模樣。	**姐姐的 私廚**	沒有什麼煩惱是一頓飯解決不了的，如果還是不行，那就兩頓吧！由全世界最棒的朋友掌廚，定期聚會一起喝酒一起嗨，隨性又自在的生活態度一定要學起來！
東京 未婚妻	比利時女孩與日本男孩的跨國戀曲，震撼他們的不只文化衝突，還有無預警的天災。精彩刻劃外地女子勇闖東京的輕鬆喜劇。	**SUPER RICH 超級有錢**	甩開純愛～赤楚衛二、町田啓太從情人變情敵（？！）高冷多金女社長邂逅小狗系鮮肉男，愛情與麵包全都要，絕對是非一般日式職場劇。
大豆田 永久子與 三個前夫	中年女子結婚離婚走三巡，乍看像是婚姻路上的魯蛇，偏偏她又活得比誰都自在率性，值得細嚼深思的當代日本女性故事。	**前輩 有夠煩**	療癒番大推！在職場上被照顧、被保護、遇到問題一肩扛起，所有新人夢寐以求的前輩就在這！有這樣的同事每天上班都是種享受。

All About Beijing...

給，身在北京的妳

OS 編輯選片		friDay 選片	
七月與安生	青梅竹馬兩女子，個性南轅北轍，生命旅途也天南地北。透過故事的梳理，才發現女子的樣貌往往不只一個面向，端看你從哪個角度向她望。	**相愛相親**	金馬獎七項大獎入圍，張艾嘉✕李屏賓✕黃韻玲，金獎組合打造動人佳作。珍愛身邊女性。這是個關於三位不同年齡段的女人的愛情故事。
剩者為王	渴望愛情的職場剩女，工作表現可圈可點，卻躲不開社會強貼的標籤。女強人的辛酸血淚，女主角舒淇詮釋得精闢入裡。	**你好，之華**	日本導演岩井俊二首部華語電影，加上陳可辛與周迅，黃金陣容大集合。由一封信帶觀眾穿越於過去與未來之間。從邂逅到錯過，從分裂到和解，展開一段相遇和錯過的青春故事。
三十而已	年紀近 30，三個女子的三款人生，交織了三種面對生活的態度，截然不同又如此貼近當代中國每一個打拼中的她們。	**奈何 Boss 又如何**	現在是甜寵時間！史上最強 BOSS 與秘書組合，職場上惺惺相惜，情場上棋逢對手，玩轉高智商職場愛戀，滿足職場戀愛幻想。

All About Taipei...

給，身在台北的妳

OS編輯選片		friDay選片	
大餓	體態的刻板印象，不僅關乎許多台灣女性的成長痛，更牽涉到現代潮流風向所牽動的審美觀。從減肥主題來探討身體認同，也是當代女性的重要課題。	致親愛的孤獨者	三段孤獨心事、三顆寂寞的心、三千顆眼淚。喧囂的城市裡安靜藏著永遠都融入不了的人，而越是孤獨，就越能把世界看清楚。
念念	導遊、畫家、拳擊手，三個「差一點」的台灣年輕人，各自面對生命的難關，有著各自的體悟與面對。淡而無味，卻是最誠實的人生滋味。	腿	只要心中有信念，執著起來可是堅定無比，一段尋「腿」發現愛的旅程超展開。台詞精采、劇情時而笑時而落淚，究竟什麼才是愛，就讓桂綸鎂、楊祐寧告訴你。
俗女養成記	北漂又南歸的典型「台女」，見過世面、愛過幾回，歸巢了才懂得自己想要的自己最知道、也只有自己給得起。近年最貼近當代台灣六、七年級女子心路歷程的影視作品。	船到橋頭不會直	不被負能量打倒，心沒輸，就算贏。這是一個魯蛇逆襲成長的故事，與時事緊密貼合，在苦悶的後疫情時代陪伴你度過所有不順心。

Feature

Exhibition

Director

Critic Reviews

Bingeable Series

Animation Film

Notes

Kam Lõo Tsuí

林君昵、黃邦銓：搖搖晃晃的人間

《甘露水》以女神裸身像開敞現代「反向」視角

A Reverse Perspective on the Nude Goddess Statue in Modern Times

DIRECTOR NOTES
◉ 訪談企劃／ OS 編輯部　◉ 文字整理／王聖華　◉ 插畫／張嘉路　◉ 劇照／受訪藝術家提供

鏡頭下，女性模特兒陰部間的藍色液體，隨著交叉的雙腿緩緩流下——年輕的雙導演搭檔林君昵、黃邦銓以活生生的女體展演，詮釋台灣前輩藝術家黃土水 1921 年完成的名作〈甘露水〉。片中以真人重演雕像被墨水潑灑的過程，在觀眾眼中又觸發了更多寓意及聯想：那流下的藍色液體彷彿經血，既似女性成長象徵，也隱含台灣社會看待女性肉身的意念。

二位導演以觀察者、研究者之姿，與北師美術館合作打造影片《甘露水》（2021，16mm，40mins），試圖破解雕像的百年身世之謎。除了導演自身的揣想及解讀，在拍攝過程中，也逐步挖掘〈甘露水〉在每個世代、男男女女的眼中，女性形象（或其時代處境）如何被描述、傳達，再經過導演的影像紀錄、重構，進而成為具有當代嶄新含義的映像。

唯有關注雕塑造型本身，才有機會見到女子以微張的「半眼」，以神之視角俯望眾生；她以裸足施力撐起凜然姿態，赤身無懼地對外展開自身全貌。藝術家歷時數年製作等身大的人體石雕，觀者卻僅能看見「她」被封存的某個瞬間，也因此豐沛了人們對於作品的浪漫想像。透過導演的影像引導，更加強了某種引人窺探秘密的驅力，在他們的鏡頭中，看似「不動」的女體持續變動、搖晃，隨著鏡頭主觀的凝視、窺伺、入侵、出格、連結……〈甘露水〉不僅是一座沉默的裸女雕像，

「她」的命運似乎能以「超連結」不斷開啟更多相異的視野，或視窗。

借鑑羅蘭‧巴特「作者已死」的主張，或許作品一旦完成，它便脫離原創人，觀者的詮釋是否符合作者原意已非最終目的。也可以說，林君昵、黃邦銓導演的《甘露水》留下各種讓觀者參與、沉浸、揣摩的空間，因而擁有引人思考的挑戰與趣味性。最終，作為影片的《甘露水》也與黃土水的原作同樣成為「動態」文本，激發觀者種種意義不斷變動的論調。

本篇邀請二位導演共同分享其合作經歷，從他們在創作期做的調查、記錄、史料蒐集、對攝影媒材的思考，直到將概念具體化的各種嘗試。OS編輯部這次以「女性觀看」切入，節錄了導演們談論《甘露水》拍攝的前後，其中有哪些有意思的細節？請見下文。

模特兒帶動作品意志：身體的被動與主動

Q: 在拍攝期間，有什麼緣故讓你們以擬人、直接的手法再現〈甘露水〉雕像？

The Film Directors: 我們以前合作的作品，比較少有對身體的描述，因此拍攝這支影片時我們深刻有感。在〈甘露水〉重見天日的準備期，去除雕像上（女性私處）被潑灑的墨水是修復中最困難的部分，但也是最主要的切入點，所以討論過很多在影片裡呈現墨水的形式。

一開始先想到比較象徵性的呈現，例如藉由貝殼的意象，讓墨水流在上面，或讓它沉入藍色的油漆或墨水裡。然而，在影片發展過程中，

我們也有越來越多反思：為什麼想用貝殼隱喻？怎麼不是以〈甘露水〉女體為主？是不是我們下意識想避免拍攝真正的身體？我們過去沒有過這樣的嘗試。

到了 2021 年，為什麼還是避談女性鼠蹊部遭污染（裸女雕塑品的陰部被潑墨水），而要用其他的方式轉化？但其實正視裸體、探討性器已不是禁忌，這也是我們決定改變做法，以真人重演的其中一個原因。

Q：請談談你們如何策劃用真人模特兒模擬雕像的狀態，尋角的過程是否順利？在設定影片「劇情」的過程有哪些特別考量？

The Film Directors：大約經過一個月獲得這個結論，我們決定去問誰可以做這件事，後來王榆鈞（本片的音樂創作者）介紹我們認識女舞者林修瑜。我們一見面，立刻覺得她就是能模擬演出《甘露水》的模特兒。

飾演者「抹開」污漬的這個動作，其實是修瑜提出來的。聽完整個故事，她自問如果裸女雕像是真人，被潑了墨水，是會積極反抗或默默承受？修瑜直覺認為「她」應該會默默承受。「如果他人對我潑墨水，這是他的問題，我不會反抗。」這有點類似台灣人在歷史傷痛中隱忍的處境。若想要抹除墨水，會越抹越髒，因為墨水越暈越開，傷痕蔓延擴張，這是我們拍出這個鏡頭的想法。

我們的作品走向，跟我們相遇（合作、訪談）的對象多有關聯，不論是收藏〈甘露水〉的家族，或者是林修瑜，我們並非請她演繹一支舞，而是讓她重演〈甘露水〉之虛擬處境。令人驚喜的是，她提出來討論的想法比我們最初預想的還多，那些延伸思考也就直接成為這部作品的內容。

其實在影片的前段、中段到尾聲，有設定模特兒化被動為主動的過

程。一開始我們拍了許多雕像跟真人肉身之間的對照，鏡頭看向同樣的身體局部。我們想詮釋黃土水創作時與女模特兒的互動：在男性雕刻家的要求下，女體擺出固定的姿態，是被動角色；直到雕像遭染，墨水順著雙腿流下來的那一段則呈現「她」被禁錮的身體，只能任墨水留在身上，無法抵抗；影片最後，則有很多模特兒開始動起來的畫面。

在 21 世紀的 20 年代，女性不用再受過往傳統價值觀的拘束，我們期盼能化被動為主動。片末在模特兒轉身之後，鏡頭切回〈甘露水〉本尊，或許「她」最終能與自己的靈魂對望，掙脫原本的束縛，一步一步往新時代邁進。

搖晃與永恆：不朽女體的啟蒙

Q：對片尾女聲唸著「搖搖晃晃」的台語詩詞印象深刻，能否談談在片中反覆提到的「搖晃」之意？

The Film Directors：其中一位被攝者，也入鏡的修復師森純一也給我們滿多啟發，他在處理黃土水另一件作品〈久子〉（1920）時提及「搖晃」的概念，他使用的原詞是「揺らぎ」（yu-ra-gi）。

「彼時黃土水製作大學畢業作品，在各方面都想嘗試，藉著〈久子〉的軌跡，可以看出創作者的心緒或猶豫……」森老師說，那就是搖晃，那是一種物理學原理：一個物體並非恆常不變的，而是持續微微震動。因為「揺らぎ」，你才會感受到藝術創作貼近人的現實狀態。

森老師還說，他認為畫家是用二次元的東西，處理三次元的世界；那雕刻家其實是用三次元的東西，再去處理一個更高的次元，也許那就是時間。森老師傳達了很有趣的觀念，雕塑品是以「不朽」的期望及

方式凝結一個瞬間。只有人類會用石材製做物件，因為人類渴求把某些東西永恆留存。創作過程裡，每一天的雕鑿軌跡都會記錄在這件「永恆」上，「永恆」可說是千千萬萬個瞬間。

陰性觀看：甘露水與現代反身性

Q:你們如何看待〈甘露水〉，無論是雕塑、歷史背景抑或抽象連結？

The Film Directors:拍片過程中我們一直討論，為什麼黃土水要把作品取名為〈甘露水〉？只是因為它有一個蚌殼，然後有水中升起的意象嗎？還是說有更深層的意思……我們請教了寬謙法師（著名雕刻家楊英風的女兒），他提出了「涅槃」（Nirvana，肉身死後進入某種超脫的狀態）的聯想。涅槃在佛教裡有不朽之意，但更接近《心經》提及的「不生不滅」。不朽並非永不衰亡，而是不生也不死。這種介於中間或瞬間的感覺，即真正的不朽。

〈甘露水〉義同涅槃，對我們來說是最能包含一切的解釋，也可以回應黃土水 1922 年的文章〈出生在台灣〉，他提到「能永劫不死的方法只有一個。這就是精神上的不朽。」我覺得〈甘露水〉的「永恆」要靠當代的創作者持續努力，從「她」被創造後已度過一個世紀了，現在的我們有一個期許，要以新科技記錄「她」的形態與開放性，使其在未來百年繼續演進，產生更多尚未看見的面向。

早期的〈甘露水〉留影只有百年前日本帝展的那張明信片，而且只有雕像的正面。這件作品在被封閉至少 47 年後，從棺材般的箱子中取出，被修復師細心地洗淨清潔，最後我們為其留下一張百年後的紀錄照片。作為歷史影像的對望，我們思考許多局部細節與畫面形式，這對我們來說是整部影片的核心。

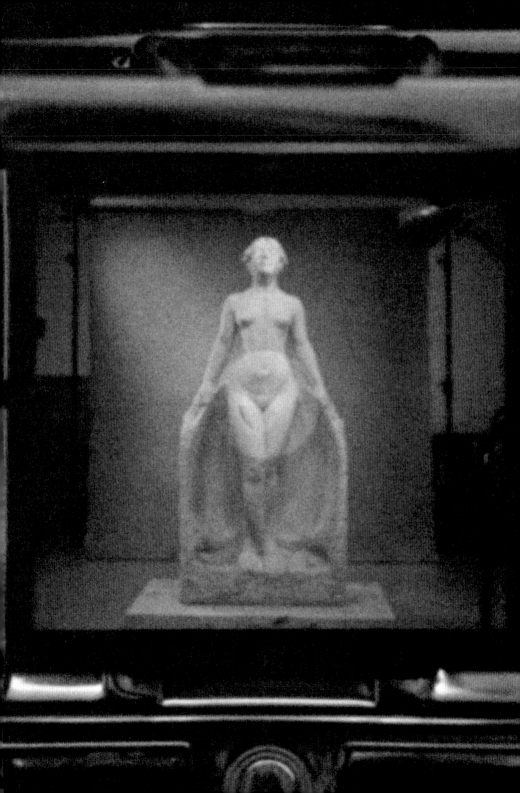

Q: 好不容易能看到黃土水的〈甘露水〉全貌，在拍片時你們怎麼構思觀看物件的策略？如何想像「她」的視角？

The Film Directors: 這次我們想「更近地」觀看〈甘露水〉的材質，訂購了顯微鏡頭，裝在 16mm 的攝影機上面，把畫面放大 180 倍。放大的程度，可以讓我們看清潑灑其上的墨水以什麼方式結晶、滲透得多深。這張照片也供給修復師參考，他據此判斷墨水已經產生化學變化，不適合短時間內冒險去除，最後選擇用大理石粉遮蓋墨痕。我們的拍攝形式也間接影響了修復的策略與結果。

拍《甘露水》時為什麼鏡頭選用那麼多大特寫、zoom in，從局部、微觀的角度拍攝、再現作品？其實也是想呼應現代。我們透過攝影術展現肉眼不可見的地方，對觀者訴說現代科技的進化。

1920、30 年代新興寫真興起，在那之前，大家還覺得攝影就是繪畫的替代，比較偏向工藝，或是科學調查。當拍攝器材越來越厲害，攝影機可以飛天遁地，能空拍也能水底攝影，可以放大到無限大、縮小到無限小，所以攝影開始有了自覺、有了意識。大家認知到這其實是一門藝術，也是現代化的歷程。我們拍出《甘露水》的當下，也是現代的反身顯像。

重拍〈甘露水〉的照片中，有設置一面顯眼的鏡子，我們希望賦予鏡子不一樣的意義（不再是西方美術史中常見的男性視角）。因此，我們設定模特兒在「回頭看」的下一個鏡頭，切到〈甘露水〉本尊，使「她」在一個封閉的迴圈裡與自己對望。在百年後的這張照片中，我們也終於能看到「她」的背面。原本「不見」的一面終得顯現，這是我們試圖傳達的另一層意思。

TI♥FF

2022第九屆
台灣國際酷兒影展

愛宇宙

實體影展

08
Fri.
26 ▶ 08
Sun.
28
台北 長春國賓影城

09
Sat.
03 ▶ 09
Sun.
04
台中 站前秀泰

08
Mon.
29 ▶ 09
Sun.
11
線上影展

無限

影展贊助

LOVE, PLUS+ ∞

INSTAGRAM

#元宇宙 #愛宇宙 #愛無限 #身體 #虛擬身體 #酷兒 #同志 #性 #愛
#性與愛 #性別醫學 #性別無限性 #LOVE #PLUS #LOVEPLUS

無限、無隔、無界: 性別作為一種∞探問之可能?
「肉」與「靈」的凝視／窺探

Critic R

eviews

Bright Serial Killers

Thelma & Louise

Promising Young Woman

Titane

The Nemesis Women with Guns, Knives, and Fast Cars

智慧殺人魔
持槍、操刀與開快車的復仇女

◎ 撰文／陳平浩　◎ 圖片提供／遠傳 friDay 影音

電影裡的復仇女性不勝枚舉，因為父權暴力層出不窮。近年台灣觀眾熟悉的銀幕復仇女，可能是從《追殺比爾》（2003）裡的鄔瑪‧舒曼，到修復重映《瘋狂女煞星》（1981）裡的陸小芬——兩人都手持武士刀，血濺七步、所向披靡。不過，除了手刃惡男、痛快淋漓、讓女性觀眾起立鼓掌之外，其實也有燒腦、冷硬、或者連女性觀眾都坐立不安的女性復仇電影。

● 《末路狂花》：一路持槍射殺男性
Thelma & Louise

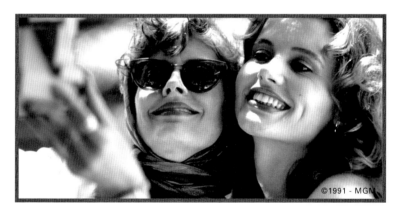

©1991 - MGM

《末路狂花》（1991）不只首次以兩位女性作為雙主角，還是一部以兩位女主角之名作為片名的美國公路電影。

餐館女服務生露易絲（Louise），廚房家庭主婦泰瑪（Thelma），把待餵養的小孩及張口等飯吃的丈夫一股腦拋在身

後，駕駛跑車出城、渡假遊樂狂歡。但是，啟程不久就因為持槍誤殺事件而踏上兩人的亡命之旅：酒吧邂逅的男子意圖在停車場強暴泰瑪，而露易絲當場開槍射殺了他。接近片尾觀眾才知道，露易絲多年前在德州（牛仔為其象徵）被強暴了。

這是由男人強暴女人的威脅與創傷所啟動的復仇之旅，兩人先是逃離父權社會強制按排的位置，然後一路挑釁與挑戰父權體制。二女奪走了男人獨占的牛仔形象，沿路扣板機，發射金屬的或象徵的子彈，因為全片幾乎沒有好男人：連一度掏出戒指向露易絲求婚的男子，到最後面對警察盤問時也食言、告密了；而泰瑪半路撿回來滿足慾望（這位有夫之婦有生以來第一次有性高潮）的俊美小鮮肉（布萊德‧彼特飾）原來也是一個捲款詐欺小騙子。全片只有談判專家不開槍只動嘴，一心化解衝突，甚至試圖阻止警方向二女開槍。

片尾，她們再也受不了公路上三次偶遇的油罐車司機的性輕蔑，舉槍射擊油罐車上宛如一根橫躺的金屬大陽具的貯油筒。噴湧的烈焰就是她們義憤的怒火。在搶劫超商、襲擊了資本主義之後，兩人決定不被國家暴力的代表所逮捕：警力重重包圍、無處可逃之際，兩人手拉手（在最後一刻重申了姊妹情誼或暗示了拉子情愫），催滿油門，從懸崖凌空而起、跑車衝向大峽谷──這一幕永遠改寫了代表「美國精神」的大西部雄偉崇高地景，也刮花了粗漢牛仔在這片地景裡的身影。

● 《花漾女子》：手術刀與武士刀
Promising Young Woman

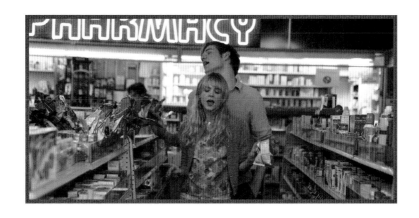

整整 30 年之後,《花漾女子》(2021)也是、或者仍是因為強暴事件而展開復仇。(令人意外或毫不意外?)

摯友妮娜(Nina)在飲酒派對被醫學系男同學輪暴之後自殺,內疚自己不在場而無法伸出援手的凱西(Cassie)輟學了,放棄醫學系的光明前途,在咖啡店打零工,只為了夜夜到酒吧狩獵:佯裝喝酒喝到斷片,等候「撿屍」的「獵女犯」上鉤,趁其不備一個反手以剪刀(或外科手術刀)閹割這些著手強暴的男子。

美國的牛仔暴力與清教徒的禁酒令(「汝必須頭腦清醒,以勤奮工作榮耀上帝」),對日後圍繞私酒地下交易而猖獗起來的黑道(好萊塢幫派電影母題之一)還有狂歡狂飲派對及其尾隨的泥醉、撿屍、強暴、甚至輪暴,也許不無影響。凱西對強暴慣犯與強暴文化的復仇,即是以暴制暴,私刑正義。

為何訴諸私刑?因為理應實現正義的法庭失效了。不只法庭,高等教育的校方高層與醫學院系也都袒護每一屆「兄弟會」層出不

窮的酒後強暴——這是體系的合謀，父權社會的結構性暴力。「他們還年輕，還有遠大前程」或者「他們是國家未來的棟樑」，菁英階級亦即統治階級，一個都不能少。但少了一個被強暴的女子卻沒有關係。

《末路狂花》的泰瑪和露易絲持槍反擊西部底層粗野牛仔的性暴力，而凱西則以醫學系頭腦的精密計算（以及足以狩獵那些獵女犯的誘人美貌），拈起手術刀，向那些對妮娜施行性暴力的東岸上層菁英份子逐一復仇，即使做鬼也不放過這些男人。結尾焚屍灰燼裡的那只心型墜子，鏤刻了「妮娜與凱西」——拉子情誼可以摧枯拉朽。

● 《鈦》：從「婦仇者」到「腹仇者」
Titane

另一部在《末路狂花》30 年後誕生的復仇女電影，則長成了怪胎——《鈦》（2021）描述小女孩艾莉西亞（Alexia）經歷嚴重

車禍，手術刀在她頭顱和軀幹裡植入「鈦」金屬之後倖存不死，但她的性格脾性甚至她的整個主體構成也驟然「變鈦」（這是香港版漢譯片名）了。

植入體內的鈦，從「異肢」轉為「義肢」之後的「幻肢」疼痛，令她「戀異物」與「厭異男」，讓她連環殺死侵犯或冒犯她的男人，也讓她與汽車性交而抵達高潮，並且居然受孕了──此車也許正是史蒂芬・金恐怖小說、爾後由約翰・卡本特改編為恐怖片裡的那輛「克麗絲汀」（Christine）。

通緝令（或大衛・柯能堡《超速性追緝》）與待產期（或「世界末日」），逼迫她易容扮裝為男人，假冒一位消防員大叔失蹤多年的兒子。父親極力想把失而復得的兒子從「娘娘腔C貨」掰直為「鐵錚錚硬漢」，指鹿為馬結果愛上了馬，即使意外目擊兒子的產婦裸體，片尾他也對兒子及其陣痛分娩的孩子懷抱著強烈的愛，或者，「鎹」。

或許最後我們可以稱她為「腹仇女」：她以肚腹滋養孕育、片尾從她腹內降生的那個「鈦嬰孩」，將會長成《末路狂花》中露易絲與泰瑪的那輛鈦金屬殼跑車，從大峽谷底坑強勢回歸復返，引擎隆隆、磨刀霍霍，朝向父權體制在性別、物種、正常／異常、健康／病態、甚至有機質／無機質上，以非人暴力所進行的命名、劃界、分類、排除、與消滅，持續衝撞，不斷革命，繼續復仇。

Immo-
ral
Mother-
hood

The Lost Daughter

The Power of the Dog

A Feminine Dialogue between Women's Eyes and Ears

不道德母性
女人的眼與耳，陰性的疊影對語

◎ 撰文／王冠人　◎ 圖片提供／**Netflix**

2021 年，Netflix 出品了兩部深獲矚目的劇情長片——《失去的女兒》與《犬山記》。兩部電影都涉及一位移居或遠行的女性／母親，描述其在面對新環境之際，內心轉化晦暗不明，以及她們與外境不斷交擊碰撞的變化歷程。同樣改編自小說，同樣獲得國際影評和獎項肯定，尤其在導演、演員、編劇方面，皆以不同方式展現駕馭題材的自信。

● 《失去的女兒》：以母親之名開展敘事空間
The Lost Daughter

《失去的女兒》為瑪姬・葛倫霍執導的首部劇情長片，改編自小說家艾琳娜・斐蘭德的同名小說。原版義大利文書名為 La figlia oscura，意為「黑暗的女兒」。影片由英國實力派演員奧莉薇亞・柯爾曼飾演主角萊妲（Leda）：一位比較文學教授，專攻英詩和義大利文翻譯研究，自年輕時代即與葉慈和奧登的詩

作為伍，過著一邊埋首學術、一邊與同樣年輕的丈夫養育兩女的家庭生活；而愛爾蘭演員／歌手潔西・伯克利在片中則詮釋萊姐 20 多歲的往昔，演活一個在婚姻與事業、愛情與親情之間蹣跚來回，時而易感時而堅決的女人。

劇情主軸圍繞於現年 48 歲的萊姐，她獨自前往希臘度假，偶然間在海灘上結識當地一個大家族，其中有位年輕、帶著幼女的媽媽妮娜（Nina），因她的女兒艾蓮娜（Elena）意外走失，勾起萊姐心緒複雜的婚家過往，自此打破她本應靜謐的異地時光，展開一趟揉合自我質疑、親密與療癒的奇特旅次。人物的身心擺盪游移，腦海和濱海皆晃動危疑。片中角色的塑造與互動，往往彼此「疊作、映照、補充」。電影不只把現在與過去交織剪輯，呈現了兩個萊姐（40 代／20 代）同樣任性敢為的行動，譬如「現在」的她在海灘上不接受大家族的請求，堅持不換座位，不配合群體的強勢指揮；「過往」的她拒絕丈夫挾幼女苦苦哀求，毅然決然離開家庭。橫越不同時期的行動，延續了角色的一致。

迷走的女孩　不見的洋娃娃

時序回到現在，妮娜不慎讓女兒艾蓮娜在海濱走失，使得萊姐想起年輕時類似的恐懼。小艾蓮娜緊抱不放的心愛的洋娃娃，則使萊姐憶起她的母親，以及自己身為母親的種種挫敗。年輕時的她曾在盛怒下把送給女兒（代自己陪孩子）的洋娃娃（取名 Mina，意為 Mini Mama）丟下樓，使之破碎肢解。多年後的萊姐，竟一時興起竊藏了艾蓮娜的娃娃，彷彿要彌補或奪回某種曾經失卻

的權力。因此，英文片名 The Lost Daughter，既是離開母親身邊的女孩們，也是弄丟的洋娃娃們，當然也是曾為女孩且迷失的自己。

洋娃娃像是母職的陰暗面：母親得設法克服伴隨育兒的不適應和暈眩恐怖。當年輕的萊妲獨自面對育兒挫敗、看著洋娃娃墜樓裂解；中年的萊妲看見的是娃娃嘴裡的污泥和爬蟲，她從剛認識的這對母女中感受到某種似曾相識，而其擅自「借用」的自我替代物（艾蓮娜的娃娃）在假期尾聲仍須償還—真相坦露，並以負傷流血作為代價，在萊妲坦言自己偷走娃娃，盛怒的妮娜用髮針刺進其肚腹。但萊妲仍存活，於是片尾回溯、接續了早先片名出現前的段落，她來到夜間的海邊獨自倒下沉睡，轉醒之後，白天的沙灘第一次在片中全屬於她，海面寧靜閃耀如畫，她得以透過電話中的聲音與遠方的女兒連結：失落的女兒「萊妲」與其失落的親生女兒（Bianca 和 Martha）在此重逢，浸沐在日光下，聽見彼此、修補療傷。

●《犬山記》：顯／隱的視野　明／暗的聲音
The Power of the Dog

相較於《失去的女兒》，觀眾亦步亦趨地跟著主角萊妲，《犬山記》則以陰柔特質為行動指南，呈現一幅不同的性／別面貌。本片可視作導演珍‧康萍的「出格」、「修正主義」式（revisionist）西部片。《犬山記》電影改編自1967年托馬斯‧薩維奇的西部小說，背景在1925年美國西北部的蒙大拿。由班奈狄克‧康柏拜區飾演投入荒漠墾殖的領袖人物菲爾（Phil），弟弟喬治（George）由傑西‧普萊蒙飾演，則顯得內向且怯懦。性格迥異的兩人共同驅牧牛群，帶領幫眾建立起頗有規模的西部事業，但暫時平靜無波的日子，就在喬治決定與克絲汀‧鄧斯特飾演的寡婦——餐館主人蘿絲（Rose）成婚後，彷彿各自走入難以預期的歧路。

蘿絲與喬治的結合，或許有部分原因如菲爾所說，是蘿絲一心想找人贊助養育柔弱的兒子彼得（Peter），在她出售餐館、把彼得送進寄宿學校後，她先入住陌生的新夫家。同一屋簷下，她面對

大伯菲爾的輕蔑與刁難，只能鎮日與酒為伍，迴避新生活的不適與壓迫。

片中有個教人印象深刻的安排——喬治婚後送給琴藝平凡的蘿絲一架三角鋼琴（比她原有的直立式鋼琴更高檔），半鼓勵半強迫地要求她在貴賓來訪時演奏，曲目是約翰·史特勞斯的《拉德茲基進行曲》。彈琴是蘿絲私下的興趣，卻成為眾人檢視的目標，菲爾多次隱身在屋內高處，刻意以斑鳩琴彈奏，或以口哨吹出蘿絲苦練卻老是彈錯的旋律。有趣的是，《拉德茲基進行曲》的背景也充滿權力宰制的意味和演變，19世紀的老史特勞斯為慶祝奧地利將軍拉德茲基（Joseph Radetzky von Radetz）擊敗義大利薩丁尼亞王國反抗、揮軍回維也納，他將其既有的進行曲主旋律，結合地方民謠的三拍子改寫成兩拍子的版本。此曲至今仍是維也納新年音樂會幾乎每年上演的終場曲目，但現在樂團已不再依循有納粹爭議的1946年維寧格（Leopold Weninger）舊有編排。同一曲調的反覆與差異，無論在歷史上或電影中都反映出權力輪轉。

菲爾以斑鳩琴放送壓制之音，壓過了有如蘿絲化身的鋼琴，冷酷地傾軋其存在與地位。蘿絲的回擊則是，將菲爾吊掛在牧場的牛皮贈予印第安人，換來一組精緻柔軟的皮手套，直接取消他的西部征服者象徵；而少年彼得從學校「返家」度假時，則進一步取消菲爾的命。在彼得偶然得知菲爾的深櫃秘密後，菲爾對少年漸漸卸去威揚的心防，兩男逐漸交好使蘿絲彷彿失去抵禦外侮的同盟而憂愁，殊不知母與子內心各自有算計。陰柔潛藏、無聲無息，馴牛者菲爾最終成為被宰殺的牛隻，而誰是那隻有力量的犬？在片末的存活者視線裡，不言而喻。

Female Ghosts on the Road

The Story of Southern Islet

Drive My Car

Memoria

The Trail of Ghosts, Gods, and the Nervous Women

幽靈女上路

鬼、神，與神經女子的蹤跡

◎ 撰文／林潔珊　◎ 圖片提供／傳影互動、東昊影業

「女幽靈」不一定真的是幽靈，她們是困在某種狀態裡的女人，可能亦人亦鬼。當記憶變得模糊失真，當身體與話語權被他人奪去，她們會繼續掙扎、尋找出口，還是坐困愁城？從南洋到東洋，再轉向西洋，女人為何囈語，如何發聲？當她們遭到束縛，轉生成幽靈，又該如何訴說自己的故事？

●《南巫》：解降頭的女人　來自他方的珂娘與阿燕
The Story of Southern Islet

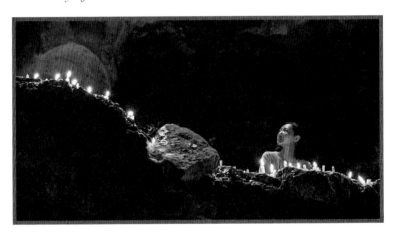

馬來西亞導演張吉安的《南巫》，女主角阿燕是主要敘事者。阿燕因丈夫中了降頭，四處奔波求助，後來她到象嶼山洞裡祭拜山神婆婆，祈求神明化解丈夫的怪病，彼時山神婆婆突然現聲，說她跟阿燕一樣不是當地人，而是來自遙遠的地方，這位「神明」即為另一名關鍵女性——珂娘。

口白唸起象嶼山的傳說，觀眾得知山神婆婆是古代泉州公主珂娘，相傳她搭商船到暹羅國，「停泊在吉打港，有一個騎象的巫師看上了珂娘，要宰相將公主嫁給她，珂娘很怕，要宰相快開船離開。巫師很生氣，對著大船施法、下降頭，忽然海水被大象吸乾，船跑不了，變成一座大山，所有人活活困死在山裡……」這麼可怕的故事從「神格化」的珂娘口中娓娓道出，她的悲劇不僅是國族隱喻，也帶有性別因素。珂娘因不想嫁給巫師而遭懲罰，就如我們常聽到的父權神話（例如父親和惡魔交易女兒）──貌美女性往往被要求嫁給有威望的男性，拒絕就會遭受惡果。

這段傳說的流傳與發展，亦有馬來西亞華人離散的隱喻，是早期華人從中國到南洋落地生根的縮影。而片名《南巫》的「南」，指的是珂娘視角下的南方──南洋。

同樣因婚嫁而來到此處的阿燕，跟珂娘一樣是外來者。珂娘來自北方的中國，阿燕則出身自馬來西亞最南端的柔佛新山（馬來西亞與新加坡交界），她嫁到馬來西亞北端的吉打象嶼山（馬來西亞與泰國的交界）。一南下、一北上，阿燕跟珂娘一樣，再也回不去家鄉。片中多處描寫阿燕在吉打的生活猶如「他者」，在丈夫被人下降頭後，她因語言與信仰隔閡，求助無門。原本不信鬼神的阿燕找了乩童，請地方信仰拿督公上身，指示她去祭拜山神婆婆，後來還向金盆洗手的馬來巫師求助。然而阿燕每次的請託都困難重重，甚至還被質疑：「你是馬來西亞人嗎？為何不懂馬來語？」

阿燕四處奔波卻到處碰釘子，最後出手相救的還是「外來者」珂娘，她開船載阿燕到海上化解降頭鬼。抵達海中央，珂娘叫阿燕

「千萬別回頭看」，這句話除了提醒阿燕降頭鬼就在身後，同時也暗示她重新想想自己的身分認同，既已北嫁，就要融入當地；既然已來到南洋，就安身立命下來吧。「我永遠過不了邊界」，珂娘繼續唱著「出漢關，來到此」，阿燕也跟過不了邊界的珂娘一樣，只能思念，而她們遙想的故鄉已成「他方」。

●《在車上》：無聲勝有聲之女　隨車疾馳的家福音與渡利美沙紀 *Drive My Car*

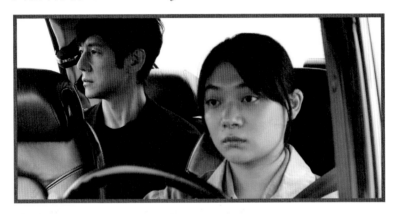

濱口龍介《在車上》的主要敘事者雖然是家福悠介（劇場導演），然而開場不久就意外身亡的妻子家福音，卻如幽靈般籠罩全片。音在生前常朗讀舞台劇劇本，錄製成錄音帶，讓悠介在開車時邊聽邊熟記。當悠介練習《凡尼亞舅舅》台詞時，仍播放她遺留下的卡帶，就算過世了兩年，她的聲音猶在。生前有事隱忍不說的音，死後以某種叨叨絮絮的方式，活在悠介的車子裡。

播放中的卡帶與行駛中的車輪不斷前行，但悠介的人生卻停滯不

前。悠介以前就發現妻子多次外遇，但在兩人準備坦白一切的那晚，音卻意外死去。悠介等不到面對面的溝通，她難以言說的故事終究無人知曉，失聲的「人」成了反覆讀本的「幽靈」，她的無聲與有聲都持續影響著悠介，也因禁著自己。

兩年過後，悠介到廣島出差時被安排了一名司機：渡利美沙紀。美沙紀話不多，安靜地開車，安靜地聽著悠介播放卡帶——她闖進囚禁兩人的牢籠，因為這個角色的加入，使這般困局漸漸鬆動。在悠介向妻子的外遇對象攤牌後，悠介從後座移至副駕駛席，他為美沙紀與自己點了根菸，兩人把夾菸的手伸出車篷，隱隱訴說著身體的解脫。悠介獲得了救贖，釋放了困在車裡的自己，也釋放了亡妻的幽靈。片尾仍「在車上」的只剩美沙紀一人，與一隻安靜的犬，他們一路無言，但無聲勝有聲。

● 《記憶》：被碰然巨響召喚的女人　潔西卡與她的懸念 *Memoria*

在阿比查邦素來「古怪」的劇情中，蘭花研究員潔西卡隻身來到哥倫比亞探望生病的妹妹，人生地不熟的她，某天清晨被一聲巨響驚醒。起初她不以為意，但巨響越來越頻繁地出現在她的生活中，而周遭的人彷彿都沒聽見。

醫生說這是心理問題，求助信仰好過吃安眠藥；她找了聲音工程師，想重現腦海裡的巨響，工程師好不容易模擬出聲響，將檔案交給她後卻神秘失蹤。無論在路上、公園裡、餐廳裡、河流邊，巨響越來越頻密，潔西卡也越來越困惑、迷惘，如果這世界上只有她一個人聽得見那聲巨響，那它還存在嗎？如果沒人經歷過她的經歷，她該如何向外人描述自身感知？言語的能力有限，一如潔西卡費力地向聲音工程師描述腦海中的聲音，除了因兩人語言不通而雞同鴨講，更因人類能掌握的文字及言語不足，難以精確地指涉與表達所有事物。後來她遇到了從來不做夢的赫南，當她觸碰對方的手，就可以「聽」到對方從小到大的所有經驗，「聽見」那些埋藏在赫南腦中的殘影餘音。那一刻，無需透過言說，他們共享了記憶。

若說阿比查邦在舊作《波米叔叔的前世今生》（2010）試圖讓過去與未來（歷史）在具體的影像中顯影，到了《記憶》則連影像都消失殆盡，只剩下口述與聲響，以及四處尋覓自身（或他人）記憶的女幽靈。

Perform with Lives

Framing Britney Spears

Amy

Female Voice of "Be Myself" against the Wind

以性命演出

「做自己」的逆風女聲

◎ 撰文／林潔珊　◎ 圖片提供／**Meromex I Pixabay、dpexcel I Pixabay**

逆女不一定真的叛逆，她們之所以被形塑成逆女，可能因為太渴望做自己。被鎂光燈追逐的女性偶像，若要貫徹自我追尋，會面臨何種排山倒海的指指點點？各種「為你好」的指教，以及毫無緣由的蕩婦羞辱（slut-shaming）？

已故歌手艾美懷絲與小甜甜布蘭妮，兩位從小熱愛舞台的少女，出道時以驚人的氣勢與出格的表現深受粉絲喜愛。但在她們攀上事業高峰，成為狗仔小報的焦點時，一舉一動都被放大檢視，她們被大眾、被媒體、被身邊的（男）人奪走發聲權，甚至被貼上「壞女人」、「瘋女人」的標籤。

●《陷害布蘭妮》：恐怖父親快滾　我不是你的奴隸
Framing Britney Spears

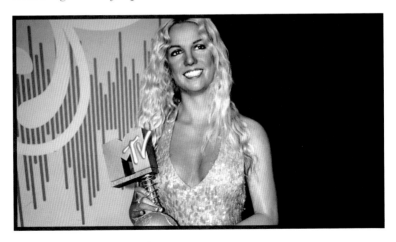

《陷害布蘭妮》紀錄片在 2021 年 2 月首播後，各大媒體紛紛向布蘭妮公開致歉，她之所以被父親「全面監護」13 年，當年他們都推了一把。

本片講述布蘭妮出道後迅速走紅，她的一舉一動，包括穿著、感情、性事、社交等，被眾多媒體以嚴苛的道德標準逐一要求。把她當作茶餘飯後的話題，以她的八卦製作綜藝節目及小報頭條，靠她的花邊新聞賺進大把鈔票。隨著布蘭妮戀愛、結婚、生子、離婚，積年累月的媒體壓力，加上失去兩個孩子的監護權，使她在鏡頭前頻頻失控。但媒體樂此不疲，索性將她貼上「失格母親」的標籤；她越崩壞，民眾就越想群起獵巫。

布蘭妮經歷了數次脫序，她生命中最無情的角色——父親，突然向法庭申請監護權，全面監管布蘭妮的財產、事業、醫療及個人生活。在美國，「成人監護」是一條限制人身自由的法規，法官會指定一名監護人負責管理另一人的財務及日常。「被監護人」通常是年老或因精神疾病而無法自理的成人。弔詭的是，自布蘭妮被監護開始，即使她持續大量演出，神智清醒無礙，她仍被父親監管一切。

布蘭妮孤立無援，在媒體大肆渲染下，沒人相信她沒瘋，也沒人質疑法官的判決。直到 2019 年一則匿名語音訊息外流，指出布蘭妮被強制關進精神病院，「解放布蘭妮運動」在社群平台一夕爆發，民眾要求釋放布蘭妮，並要求法院及政府重新檢討成人監護制度。經歷數次訴訟，2021 年 11 月布蘭妮才終於被撤銷監護，重獲自由。

紀錄片完整呈現了名人的慘痛，這位被父權社會認定是「集所有女性夢寐以求的優點」的女生，被投射過高的社會期待，被加諸超規的道德標準。父權社會到底有多「厭女」（不管是有意還是無意）？布蘭妮剛出道時走鄰家女孩路線，因此媒體期待她結婚前保持處女身（她曾在節目中被問是否為處女）；她被塑造成偶像歌手，所以「轉大人」後也不能賣弄性感（輿論對女性身體的控制）；她交了同為偶像歌手的男友，大家期待她對伴侶忠心不二（分手後被罵的都是布蘭妮，男方永遠是受害者）。布蘭妮結婚，被說成閃電結婚不會長久；生了小孩後離婚，被稱作失格的母親；被狗仔煩到精神崩潰，又被視為「瘋女人」。外界到底希望她多完美？布蘭妮花了 13 年才撕下各種標籤，當她從監護制度中解放，重新奪回自主權，終於做回自己時，整個社會是否從中反思：我們是否真的被父權社會解放？

● 《艾美懷絲》：快把我戒了吧　人生那有那麼 HIGH
Amy

2011 年艾美懷絲酒精中毒身亡，年僅 27 歲；2015 年她的傳記紀錄片《艾美懷絲》問世，並獲得該年度奧斯卡最佳紀錄片。這位天才爵士女伶，是如何殞落的？

艾美懷絲年紀輕輕卻擁有一把老靈魂嗓音，加上得天獨厚的音樂天份，使她一出道就一鳴驚人。走紅後她被火速推到聚光燈下，因為她集狗仔小報最愛元素於一身——離異的父母、破碎的家庭，與渣男分分合合，結婚後不意外地離婚，還有榨乾她的經紀公司。當然也少不了酒精、毒品、暴食症、自殘。她在節目中或舞台上崩潰，或在鏡頭前暴怒、引發肢體衝突，嗜血的社會總當她是笑話看。

艾美懷絲與那些包裝精緻的偶像歌手不同，她的招牌打扮是蜂窩頭及過粗的上翹眼線，她曾被媒體評為穿著品味最差的藝人之一，然而她仍直言「這就是我」。她的創作都是「真的」，她唱的都是現實經歷，歌詞裡的對象皆有所指涉。她的情歌多是為了前夫布雷克而寫，布雷克占據她的大半人生，他們形影不離，她的起起伏伏幾乎都是因他而起。

記者問她如何看女歌手將「感情」填入歌詞？他們拿另一名女歌手當例子，說別人都把分手寫得平和圓滿。艾美懷絲露出不予置評的表情，正因她描寫的分手都很心碎、很黑暗。為何女性創作者寫分手就一定要光明正向，為何不能直率說出真實心情？

艾美懷絲的行為越來越乖張，一如她的招牌蜂窩頭越來越高、眼線也越「飛」越高。攝影機拍攝時，她總不願卸下張狂的髮型，就像她卸不掉自己的明星身分，當鎂光燈前後的界線越來越模

糊，她已然失去私人生活，一舉一動都攤在陽光下任人檢視。艾美懷絲曾因濫用藥物及嗜酒而被媒體抨擊，直到她去聖露西亞休養後漸漸改善。彼時她邀請親朋好友到島上相聚，也邀請了父親，他卻帶了一整組攝影人馬登島，準備拍她的紀錄片，消費親女兒。與此同時，她的丈夫因為她出軌而宣告離婚，還上媒體「爆料」她的八卦。

在艾美懷絲登上事業高峰、奪下葛萊美最大獎後，她卻說「沒吸毒、喝酒的日子，世界是多麼無聊」，人生最榮耀的一刻都無法讓她感到滿足，也預示了她終將走向毀滅。艾美懷絲最後幾年的身心狀態每況愈下，最後幾場演出，她在醉到忘我、也忘記歌詞的狀態下表演。經紀公司硬著頭皮抬著喝茫的她搭上私人飛機、繼續各地巡迴，這一切更讓她無法喘息。紀錄片最後一顆鏡頭回到艾美懷絲剛出道那年，當時的她還沒梳蜂窩頭、還沒畫招牌眼線，一臉青澀純真。她發現朋友在拍攝，對鏡頭露出放鬆又甜美的笑容。然那個愛唱歌的天才女孩在被大眾媒體消費殆盡後，已如火花般迅速燃燒、殞落。

Bingeab

e Series

婚姻結束後：

結婚本身就是奇蹟，那離婚呢？

After Marriage Ends :
If Getting Married is a Miracle, then
What about Getting Divorced?

◎ 撰文／林潔珊　◎ 圖片提供／遠傳 friDay 影音、HBO

愛的時候，是真的愛著另一半；不愛的時候，也乾脆地斷捨離，是什麼讓她們離棄原本的婚姻？是什麼讓她們毅然從婚契中解約？柏格曼導演在 1970 年代已透過麗芙・烏曼（飾 Marianne）與厄蘭・約瑟夫森（飾 Johan）示範了模範夫婦也會一夕間分崩離析（事後還糾纏不清），時至今日，婚姻中的美妙與變卦是否全然別於過往？本篇聚焦 2021 年日本與美國的「進階」離婚劇：松隆子演出一位獨自撫養女兒，離婚後仍自由自在生活的女社長；潔西卡・雀絲坦飾演的米拉（Mira）主動從婚姻中出走，雖愛著女兒與家庭卻另結新歡、追求激情。在兩者的心中，離婚無罪，但也並非離婚萬歲。

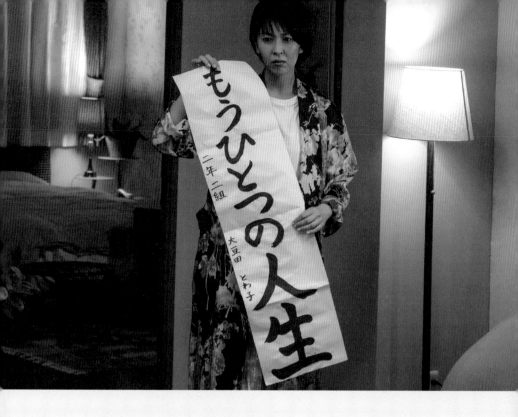

● 《大豆田永久子與三個前夫》：離婚只是剛好立志為「孤獨一匹狼」

「在路上撿到 100 元花掉是犯罪，但離婚 100 次不是。」日本名編劇家坂元裕二筆下的女主角「大豆田」連續與三任丈夫都離了婚，她婚內的姓氏變換（田中、佐藤、中村）過程一點都不重要，重要的是大豆田離婚後的日子。

40 來歲仍有點脫線（帶著喜劇特質）的大豆田永久子，是事業有成的建築設計師，被公司器重而接下社長一職，隨之

而來的是爆炸的工作量，還要承受社會看待女主管的微妙反應，比如下屬們不敢與她親近（即使她不太在意職場階級），還被男性員工在社內散播「女上司就是情緒化」的假訊息。身處父權強勢環境的「女強人」常被歪曲、放大檢視，個性獨立被看作怪異，更不要說她還離了三次婚！劇裡的名台詞「會選擇離婚，證明一個人誠實地面對人生」，但她真的知道自己想要什麼嗎？旁人可能覺得大豆田是精明幹練的女性，實際上她常常自我懷疑，總以為自己在失敗的夫妻關係中迷路，直到全劇的尾聲才醒悟，原來她是筆直達標──小學三年級寫下的新年祈望為「孤獨一匹狼」。

然而三位前夫都和大豆田藕斷絲連，第三任前夫中村常跑來找她撒嬌，他與第二任前夫佐藤都想與大田豆復合，兩人互相牽制，卻又因同在一條船上而團結抵抗外侮（干擾大豆田

的新戀情）。唯一沒來煩她的是第一任丈夫田中，大豆田也只跟他生了小孩，但劇中完全未提離婚原因。整部劇皆有宛如中年女聲的旁白（其實旁白配音的伊藤沙莉只有 28 歲）預告女主角接下來即將發生的事，旁白也穿插於全劇，以第三人角度說明或吐槽。而每集的片頭與片尾，松隆子都會看向鏡頭，打破第四道牆對觀眾說出片名「大豆田とわ子と三人の元夫」，此刻的她也是第三人，反身敘述「大豆田與三個

前夫」的故事。

在最末集，大豆田發現她過世母親的秘密——終身為家庭付出的大田豆月子也曾想擺脫婚姻、拋家棄子、與愛人共度。偶然找到那封沒寄出（給外遇對象）的信，大豆田內心翻騰不已，女兒小唄提議一起去找那封信的收件者國村真，殊不知此人竟是一名女性。國村對大豆田說：「雖然真心愛著家人，渴望自由也是不爭的事實，她很矛盾⋯⋯想守護愛情、沉溺於戀愛，雖然心裡有各種想法，但全是真實的。」表面上看似描述月子的心境，但或許也是作者是對兩代大豆田（月子、永久子）的註解。婚內婚外，她們皆是「孤獨一匹狼」，對丈夫兒女的愛很複雜、很迷惘，卻也很純粹。

●《婚姻場景》：婚前的離婚預言　媽媽說她不是結婚的那塊料

HBO製作的《婚姻場景》（2021）改編自柏格曼的同名劇集，每一集開場分別安排兩位主角——奧斯卡·伊薩克和潔西卡·雀絲坦，從攝影棚外走進片場、從現實中的演員化身劇中角色。通過後設形式敞開的「婚姻生活」也宛如一幕幕電影場景，丈夫與妻子是否只是社會期待下的「角色扮演」？進一步來說，社會如何以這種角色框架來規範何謂丈夫、何謂妻子，甚至何謂父母？不符合規範的話，又將面臨怎樣的困境？

新版《婚姻場景》的夫妻角色設定很符合現代理想：丈夫強納森（Jonathan）是大學教授，善於處理家務事、照顧小孩；妻子米拉（Mira）則是大公司的高階主管，常常出國洽公，大部分家事都交由丈夫打理。雖然強納森和米拉對「男主內、女主外」的分工還算自在，但在開場不久，就會發現他們的二人關係隱約失

衡。表面安穩的婚姻突然出現轉折，米拉對強納森坦承她喜歡上其他男人、這個家讓她覺得窒息，她想馬上收拾行李離開。對照柏格曼版的Johan與Marianne，男女的立場似乎反轉過來（原版是Johan外遇離家），但兩部劇的結局都凸顯離婚後女性的獨立自覺。

米拉為何出軌？這得看向前一個劇情轉折點——他們曾共同決定拿掉第二胎。雖是兩人多次溝通協議下的結果，但也讓夫妻關係有了裂痕，並在米拉心中埋下了不明所以的種子。當強納森花了好幾年接受事實，也決定跟米拉進入離婚協議程序，她卻開始反覆拖延、

不願簽字。米拉很多時候看似知道自己想要怎樣的生活，更不用說她聰明美麗還有高薪工作，但她也常質疑自己是否是一名好母親、好妻子。當她在外人面前談到自己身為人母，語氣是故作堅定的——把孩子交給丈夫照顧好像很不應該，婚後還當事業女強人彷彿也是一種罪。

一般而言，中年男性直到現代仍比女性的社會處境更具優勢。40餘歲的強納森大器晚成，在米拉外遇後，他專心回歸學術界並獲得認可，地位蒸蒸日上；而同年齡的米拉因顧慮孩子，拒絕了公司調派到倫敦的升遷工作，最終遭到革職，她與外遇對象也不歡而散。當你以為劇本的安排好似在「懲罰」外遇的米拉，下一幕是她徹底崩潰後，斷然簽下了離婚協議書。重看柏格曼早先的「顛倒」設定，是Johan離開Marianne後諸事不順，沒得到期盼許久的國外工作，

與新女友爭執不斷，猶疑不想簽字離婚的也是他。但這兩版「婚姻場景」最終皆進入另一種「非婚姻」關係的場景裡——離婚的夫婦一起返回他們早年共處過的老房子。

深夜裡，米拉與強納森在床上談心，米拉吐露自己的母親從一開始就不看好她的婚姻（媽的「離婚預言」不幸成真）。但她最後坦然接受現實，不適合結婚又何妨，她依然愛著女兒、愛著強納森，也愛孤身一人的自己。不同於柏格曼的電影形式，潔西卡・雀絲坦和奧斯卡・伊薩克在全劇殺青後起身穿衣，攝影機繼續跟隨兩位演員的背影向前，直到他們擁抱吻別，各自走進寫著「Mira」與「Jonathan」的單人房間。

權力

搏命戰：

當日光照進她們傷痛的居所

BINGEABLE SERIES

Power Struggle :
The Sunshine on Their Painful Place

◎ 撰文／王冠人　◎ 圖片提供／HBO、Rhylea Sullivan | Pixabay

《東城奇案》（2021）由凱特・溫絲蕾飾演美國賓州小鎮的警探梅珥（Mare），在家鄉東城（Easttown）調查幾樁少女失蹤／兇殺案。《湖畔謎案》（2012）首季則由伊莉莎白・摩斯飾演警探羅賓（Robin），她銜命回紐西蘭小鎮調查小女孩的性侵案。兩部作品都可視為犯罪懸疑類型，不僅帶有精彩的推理曲折，對於女主角在公職和私人生活間的轉換與艱難，以及暗藏其中的性／別權力互動多有著墨。

《東城》的梅珥是東城居民熟悉的人物，猶如隨叩隨到的社區警衛，但她武裝起來也有冷酷的一面，追查案件絕不手軟；《湖畔》的羅賓則在離鄉多年後返家，帶有外來陌生人的神秘色彩，查案時常展露其純真、易感與衝動。不同的角色特質，也為兩部作品在犯罪、調查的敘事結構外，各自收納秘密、傷痛、成長等核心議題。

Spoiler Alert

●《東城奇案》：艱難的慶祝 憂歡輪轉的相聚

《東城》編劇布萊德·英格爾斯比，取材自身在賓州的生活經歷，讓梅珥在熟悉的藍領小鎮家戶間駕車或步行。片中幾次慶祝的儀式，對於東城居民來說彷彿是不幸的詛咒。梅珥前夫的再婚派對，與她的籃球校隊 25 週年紀念會撞期，隔日則迎來鎮上未成年母親艾琳（Erin）參加學生派對後被殺害棄屍的慘案。歡喜轉瞬成悲劇。諷刺的是，人們的「聚會」原本帶有療傷和彌補的意味。

且看梅珥的鄰居卡羅爾（Mr. Carroll），這位退休刑警在太太的告別式上，當著親友的面自爆他與梅珥母親的一段韻事。老夫妻婚姻牽連著婚外情，為小鎮懸疑注入家庭倫理劇的通俗鮮味。從卡羅爾與梅珥逝去的父親都是刑警這一點，可察覺他是梅珥的另類助力（兇殺案的破案關鍵）。原來，劇情一開始早已鋪陳他為「父親／證人／協助者」的多重身份。

陽剛險境與男性的艱難

梅珥和前夫，職業分別是警探和中學教師，不似典型的男／女、外／內、剛強／柔弱的性別分野。而其他那些懷有秘密的男人或「憤怒的父親」，常顯得無措無力，釀就更大的傷害。譬如，艾琳的父親動用私刑復仇；另一個男人則為了發洩女兒（殺害艾琳的嫌犯）遭到拘留的怒氣，朝梅珥家拋擲牛奶瓶；羅莉（Lori，梅珥的摯友）的丈夫與小叔這對兄弟檔（也是艾琳案嫌犯），險些為了掩飾自己的醜事而多斷送一條命。

反而是初來東城的兩個「局外人」，年輕的郡立警探和熟男作家，為梅珥的工作和感情生活提供新的可能與暫時的喘息（即便兩人最終都不在）。這也指出本劇如何看待梅珥及東城的缺陷：封閉的社區網絡、過於緊密（反而疏離）的家庭連結、陽剛固執者（無論男女）的代價，還有貧窮與犯罪，不只讓居民背負沉重負荷，對外地人而言也是個不易適應的險境。

女人秘密與母親的難處

另一條主線是梅珥與女性好友蘿莉的關聯。梅珥的兒子自殺，她與先生離異；蘿莉丈夫多次外遇，她的未成年兒子最後竟是殺人真兇──彼此熟識的兩家人，先後面對家中悲劇所投下的巨大陰影。最後真相暴露那晚，蘿莉在汽車裡痛罵逮捕她兒子的梅珥。此刻，兩人都成了受害者家屬，一位母親分手另一位母親。

事件過後一段時日，兩人在蘿莉家相擁流淚，坐在地板上和解。似乎是女性／陰性的彼此理解，才推動梅珥尋找諮商師啟動另一段療癒，面對早先的

傷痛，透過話語重回失去兒子的那天，促使她重啟家中封閉多年的死亡現場。相較之下，女孩／母親艾琳的不幸永無化解的可能，禁忌的戀情難以見光，死後遺留的日記遭男友燒毀，即便努力付出，她仍無法見證孩子與自己的未來。

● 《湖畔謎案》：天堂那麼遠　他卻一步就到邪惡

《湖畔謎案》由珍·康萍和加斯·戴維斯導演，批判扭曲的成人權力如何殘害年輕人，對於警界醜惡面的描繪，比《東城》更直接、赤裸。《湖畔》透過黑白兩道幾位陽剛人物，他們以暴力支配柔弱者，攻擊來到「領地」的女人，建構出難以攻破的性／別宰制秩序。

警探羅賓，是一位性暴力倖存者，她的母親罹病，她帶著生疏感返鄉辦案。即使過了多

年，貪婪和暴力的陰影仍籠罩著小鎮，龐大的惡意潛藏在紐西蘭的湖光山色底下。

彼得·穆蘭飾演大反派麥特（Matt），他以製毒販毒為業，與警界掛鉤，掌控地方。隨著故事展開，我們跟著羅賓逐步解答麥特12歲女兒圖伊（Tui）懷孕的真相；另一位更惡質、虛偽的角色是羅賓的上司艾爾（Al），他以警長權力假意協助弱勢，利用「問題青少年」咖啡館輔導計畫，把信任他的少女帶進自家性招待所，坐實了自以為天衣無縫的邪惡王國。

在圖伊挺著大肚子逃家期間，少年詹米換穿女裝掩護她逃脫，但在麥特手下的追捕中，他不慎失足墜崖而死。母親在麥特的製毒集團中工作，她的兒子詹米在艾爾的咖啡館計畫中遭受暴力管訓，這對母子代表了「麥特—艾爾」聯盟下

的犧牲者，同時也是挑戰者。而這挑戰的陣列，雖然位居權力的邊緣，但最終他們連成一線。

成人世界的偽裝與揭露

羅賓與圖伊兩個主角的連結，透過視覺與情節層層加深。劇集前段，有一幕羅賓走進湖中，她與圖伊的身影先後出現，在水裡如夢境般重疊，浸泡在冰冷和恐懼之中；劇集後段，麥特約了羅賓在小屋裡「告白」，電視螢幕上，錄影帶影像揭露他與羅賓母親的早年交往，也指向他與羅賓的父女關係，以及羅賓與圖伊的姊妹關係……圖伊在友人支援下，獨自在樹林裡產子，她對著聞訊而來的麥特開了一槍，那不只是護衛胎兒的舉動，更是粉碎父權的終極象徵：無論是圖伊、小嬰兒（或羅賓），都不需要這樣的父親。

除了黑道份子的場所，警局和酒吧、吉普車和豪華遊艇，這類多由成年男性駕馭與占據的空間，也代表了欺瞞和危險，傳出某種「地下的」氣味。這也具體呈現在麥特和艾爾的家，他們各自隱藏了不可告人的地下室。就連明亮潔淨的小鎮咖啡廳，也透露出一種偽善假象。而最終，艾爾的秘密由下屬羅賓逆勢揭穿。

《東城》和《湖畔》（第1季）的結尾，警探梅珥和羅賓都留在鎮上。我們也明白，這前仆後繼的犧牲與絕望，不會是最後一案，只是面對無盡失落的開始。跟著劇中人們再一次凝望過去未竟的傷痛，動身緩步向前，期盼眼前各種漫長的壓迫如夢、如陰霾，終有醒來與通過之時。

Animatic

on Film

Dying for Desire

The Creepy "Uncanny" Home image of *The House*

傾聽內心，編織謊言

And Heard Within,
A Lie is Spun

2022,

失去了無法得知的真相

Then Lost is Truth that
Can't be Won

2022,

ANIMATION FILM

抓狂的渴望

《房子裡的故事》呈現家「非家」的奇詭異樣

◎ 撰文／**楊雨樵** ◎ 圖片提供／Netflix

Nexus Studio 製作的停格動畫合輯《房子裡的故事》中，三組獨立動畫師在製作人 Charlotte Bavasso 的屋內，腦力激盪出整體方向：針對同一個建築物，分別以過去（19 世紀）、現在、未來三個時間點為基礎，展開既獨立又有所連繫的故事。本文聚焦於前兩部──關於「過去」的〈傾聽內心，編織謊言〉；與「現在」的〈失去了無法得知的真相〉。

●〈傾聽內心，編織謊言〉：暗恐之家的「瘋貌」

比利時動畫師 Emma de Swaef 與 Marc James Roels 所創作的第 1 部〈傾聽內心，編織謊言〉裡，主角雷蒙（Raymond）一家人搬遷到新住所，一棟由建築師范·舒恩比克（Van Schoonbeek）所設計的建築。此時男主人雷蒙正如其他 19 世紀前葉（甚至更早期）的民眾，夢想能入住奢華的大宅，以顯示自己的社會位階提升，並且得以在蔑視他的親戚面前爭一口氣。

進到新家，眼見玄關、樓梯間、空間規劃與附隨的家具如此講究時，他們立刻陷入了狂喜執迷。可惜雷蒙夫妻倆，很快就因為這建築的「異樣」（uncanny，原文 unheimlich，也譯作「非家」，意即非日常、陌生的、怪異的）運作，導致其人身的瓦解與變形。相對的，原本受制於家人的女兒瑪貝爾（Mabel），卻因為維持清醒，而得以保有人的意志，最後帶著妹妹脫離建築重獲自由。

動畫導演 Emma 與 Marc 早期皆從事紀錄片工作，因此時常根據日常生活的觀察來形塑故事人物。Emma 常使用羊毛氈作為動畫偶的主要材質。羊毛氈在微觀層次下，纖維經常產生變化；巨觀層次上又顯得較為僵硬，不易做出表情和肌肉運動。兩位動畫師透過眉毛與嘴形的巧妙動態，表現角色的執迷、瘋狂、憂懼和清醒。一般來說，羊毛氈這種媒材在視覺與觸感上給人溫暖、和煦的感受，但在這次的瘋狂主題中，卻恰如其分地表現出異樣氛圍。此特徵亦反映於兩位動畫師的著名作品《噢，威利……》與《超棒蛋糕！》當中。

● 彷彿蜘蛛巢穴的華麗建築

在〈傾聽內心〉籌備期間，動畫師參考 Richard McGuire 的圖像小說《Here》。作者將鏡頭（視角）固定於一個空間，而空間內的自然景致與建築體構造，在大跨度的時間動盪中重複閃現，建築空間場景的內與外，同時拼貼著不同時間點的事件斷章。此處，建築不再是冷硬建材之集合，它的內部與本體不斷發生有機的、宛若生物的變化。

這種「凝固中的變化無歇」，在動畫中體現於無所不在的工地，以及神出鬼沒的改裝工人。那座房子，正如動畫中所明示的——猶如建築師本人詭異的軀體，其中的循環／動線（circulation）不斷變化，而用於連結不同層面的樓梯，卻以無可預期的方式變換位置。房間、廊道與階梯彷彿異常增生的細胞與組織，使人難以辨識自身所在，而僵硬的牆面、昏暗而不可靠的照明，不斷增加入住者的精神負擔。在女兒的主觀鏡頭與過肩鏡頭中，建築與成人都已脫離常軌，變成難以辨識、無法溝通的對象。於是，建築作為「非生物—住宅」的面向益發稀薄，作為「生物—監獄」的輪廓則逐漸清晰。在這皮拉內西（Piranesi）般的惡夢建築內，耽溺於夢的大人，最終變形成家具的形式，禁錮在其中，而清醒的女兒，始終不放棄移動與找尋自由，最終姊姊帶妹妹從窗戶（相當於建築師臉部的五官孔竅）逃脫出這座異樣的牢籠。

●〈失去了無法得知的真相〉：人性崩解的現實變形

相對於羊毛氈人偶的演出，瑞典動畫導演 Niki Lindroth von

Bahr在第2部〈失去了無法得知的真相〉中，選擇以多種媒材製作各式擬人化的動物偶以及節肢動物。在這部有如道德寓言的作品中，Niki 塑造的主角和配角，以衣冠楚楚的「獸首人身」作為一種形象上的緩衝，一方面間接折射出斯德哥爾摩人在裝修房屋與增值買賣上的狂熱和執著，一方面則埋下伏筆，暗示這些角色將在某個時機拋棄「人模人樣」的面向。

這裡的建築物變化也不再著重於基礎構造，而是宛若人類衣飾的功能，透過良好的成本控管與室內設計，藉由裝潢、上漆、管線配置、家具搭配（附上時髦的中島型廚房）來掩飾建築物內部腐敗、老舊與崩頹。這種外觀與內在之間的落差，猶如愛倫·坡《厄舍府的沒落》（The Fall of the House of Usher），「整體上的完好無損，與構成其整體的每一塊磚石的風化殘缺之間，

有一種顯而易見的極度不協調。」動畫中凸顯的異樣感，在於重疊數代生死記憶的空間內部頹圮，建築體的腐肉中有昆蟲竄行。

Niki 早年的作品如《Burden》、《Bath House》到這部新作，皆試圖重現人們在尋常的空間內察覺到的陌生異常感，這些感受通常來自關閉的櫥櫃、鬆動的裝修牆面、角落的縫隙與大型家具的死角。彷彿在講究形式、富麗堂皇的社交中，那些使人不快的舉手投足，以及應對談吐的詭譎細節，暗示人們正面臨難以維持理性與體面的煎熬。

雖然作品旨在強調恐懼和異樣，但 Niki 卻無意製作一部單純的恐怖片，而故意在主角瀕臨崩潰的邊緣，插入荒唐而又華麗的巴士比‧柏克萊式的「蟲蟲歌舞秀」，猶如約翰‧帕森的《蟑螂總動員》（Joe's Apartment, 1996）。蟲的歌舞最終演變成了人眼中的肆虐（但在蟲的眼中乃更大的盛宴），裝潢用的建材與家具，化作狼藉的食物殘渣，建築異樣的惡夢轉為故事中的現實，而屋主──如 Niki 所言，最終從「人模人樣」的姿態與穿著中解放出來，鑽破烤箱，穴居於牆後的洞窟當中，回歸令其安心的黑暗裡。在黑暗令人感到惶惑不安的同時，觀眾恐怕也會體察到這般異樣喜劇的深刻魅力。

Split up for Survival

Women and Actresses. Positive and Negative films

藍色恐懼

Perfect Blue

1997,

千年女優

Millennium Actress

2002,

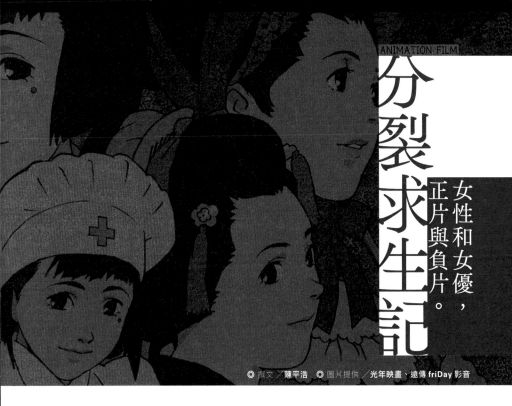

分裂求生記

女性和女優，正片與負片。

◎ 撰文／陳平浩　◎ 圖片提供／光年映畫、遠傳 friDay 影音

　　猝逝之前，日本動畫導演今敏在千禧年前後短暫十年左右、如流星劃過夜幕的創作生涯，不只讓他一躍晉身日本動畫的巨擘，對於國際視聽甚至世界影音史的影響力勢必也將無遠弗屆。今敏的「作者簽名印記」之一，是透過令人咋舌稱奇的剪接技藝和蒙太奇語法，讓敘事與人物在虛實之間、在現世與夢境之間、在物體與想像之間，循環往復、來去自如，隨著這樣的來回運動，開

啟了一層又一層的故事時空與心理縐褶——這或許和他作品中的「女性角色」及其「陰性時空」密切相關。恰好，今敏執導製作的最初二部劇情長片動畫，《藍色恐懼》與《千年女優》皆是以形象極為鮮明、同時又曖昧濛魅的女性作為主角，揭開今敏創作史的序幕。

●藍色的心房　憂鬱的銀幕

《藍色恐懼》（1997）的女主角霧越未麻，從「偶像歌星」畢業退役，換軌轉職為「電視演員」，在一齣謀殺偵探劇裡登場。同時，不滿她「變節」的歌迷粉絲，疑似著手以一連串謀殺案對她進行洩憤式報復。這使未麻在螢幕上與螢幕外，都陷進了「強暴」的危機。

身為男性，今敏導演卻能透過未麻這個角色，多面折射出女性在父權社會裡的艱困處境，令人驚歎（台灣電影史上能和今敏匹敵的也許只有楊德昌導演）。無論在歌友會的現場舞台上，或者在電視機的小螢幕裡，未麻都是被凝視、窺看、甚至「視姦」的對象或「性客體」。即使下工後回到暫時可以放鬆身心的「自己的房間」（租屋處），卻都落入令人心驚的「未麻の部屋」——這是粉絲為她架設的網站名稱，但未麻從這網站詳述的「日記」內容赫然發現，她似乎無時無刻都被監視。

從此，就算未麻面對鏡子（或車窗倒影）都不再能看見自己了（而是看到分裂的另一個「她」在說話）：起初是對於未來的茫然、不知應該如何打造自我，後來她在恐懼中驚覺，她的自我早已消

失，已被他／她人所占取，甚至篡奪。瘋狂的不只是意淫她的男粉絲，也不只是因為妒恨她而想要取代她、變成她的女粉絲，連未麻自己都發狂、記憶碎裂了——最後她只能對著鏡子裡的自己說、也對《藍色恐懼》的觀眾說：「我才是真的未麻！」

●黑色的膠卷　轉動一千年

和未麻一樣，《千年女優》（2001）的女主角藤原千代子也是一位女演員，但她是出生在大正年代（1923 年 9 月，關東大地震現場），歷經二戰時期，演出過大量膾炙人口的電影，直到老年仍家喻戶曉的知名女優。不過，她內心明白，這是祝福，也是詛咒。

因為偶遇一位反軍國主義的神秘知青畫家，兩人相約戰後和平時代再相見（歸還鑰匙），少女千代子毅然踏入電影界，「當他日後在銀幕上看見我就能找到我」。此後，從戰前到戰後，千代子不斷奔跑，在銀幕之間不停穿梭，從一個鏡頭跳進下一個鏡頭（今敏發揮了精湛如魔術的動畫蒙太奇技藝）、從一部電影奔赴下一部電影（幾乎涵蓋了所有的日本類型片：從幕府時代忍術武士片、大正浪漫摩登愛情片、太平洋戰爭政宣片、戰後廢墟重建時期文藝片、哥吉拉怪獸片、到太空科幻片）。然而，再怎麼會跑，跑了一千年，她卻始終沒能抵達那位時常一閃而逝的神秘男子身邊。

正如湯姆・提克威的《蘿拉快跑》（1998）跑向尼采的「永劫回歸」（Ewige Wiederkunft），也像攝影機與放映機的轉盤上

的膠卷，不停轉動，千年女優同樣跑個不停，追尋那位與國家對立、與戰爭對立、與軍國主義對立的浪人、藝人、幻影之人。不過，幻影不只是虛幻影音，千代子也不是原地打轉，幻影所象徵的理想或希望，能夠回過頭來，在追趕者的身上實體化：我因為我的跑而成為我，我跑故我在。所以，千代子在全片的最後一句台詞是：「我喜歡如此這般追尋著的我。」

●紅色的辣椒　夢境的實現

未麻與千代子，都是被男性凝視的對象，但同時也都是像鬼魂一般的影像，沒有實體，捉摸不定。然而，從未麻到千代子，從「我的消失」到「我的誕生」，今敏似乎暗示著透過銀幕與影像，女性形象其實反而可以翻轉。

1990年代末尾，視聽媒體劇烈增殖、影音媒介典範轉移，女性與影像之間的關係也變化了。在《藍色恐懼》裡，未麻離開現場歌舞的野台，轉進電視機小螢幕，「網路」出現了，「姦視」她的「未麻の部屋」網站也出現了。同一時期、1998年上映，以「鬼影相片」和「詛咒錄影帶」傳遞恐懼的經典日本恐怖片（J-Horror）《七夜怪談》，在結尾宣佈，貞子只有爬出電視機螢幕才能沉冤得雪——也可以說，未麻就是貞子。

千禧年初的《千年女優》則從絕望轉向了希望。全片的敘事架構，以老影迷訪談息影女優千代子，牽引出她的演藝史，同時牽涉了日本近代史與日本電影史，三者疊合——不只疊合，而且互動。訪談年老女優的大叔影迷，在訪談所啟動的回溯時空裡，可

以屢次及時抵達現場拯救還是少女的她；不只女優追尋浪人，影迷也追尋女優。今昔交錯的敘事和剪接（今敏拿手的電影語彙），讓「所有歷史都是當代史」，也讓千代子成為日本電影史與日本社會史的化身。

片中那座紡車的輪軸不停的轉，紡出了敘事與歷史，它也同時像是攝影機與放映機的膠卷轉盤，不斷轉動，投影與顯影。

如果說《藍色恐懼》裡的未麻，主體是自我繁殖、同時也是自我分裂的，那麼，《千年女優》的千代子，卻恰好因為她是「千面女郎」、穿戴與穿梭一千個角色，反而獲得了主體——千代子眼角的痣，其實是戳破面具的一個刺點：在一千張面具後面還有一個「我」，還有一張「真實的臉」。

《藍色恐懼》與《千年女優》其實是一體兩面之作，或者，正片與負片。今敏之所以能夠在顯影過程裡往天空一躍，翻轉女性形象，也許在他最後一部動畫長片《盜夢偵探》（2006）給了謎底：女主角「紅辣椒」（Ｐａｐｒｉｋａ）從頭到尾蹦蹦跳跳，透過今敏的蒙太奇，來回穿梭在現實與夢境之間，一邊驅逐現實裡的惡夢，一邊讓美夢得以成真、實現。

Satoshi Kon
今 Kon 敏

Satoshi Kon

FIN
◎ 編輯後補記／游千慧

編輯刊物原來是地獄，先感謝讀到此頁的你。不幸碰上正午惡魔，感到驚惶無助的時候，竟是「持續看片」救了我一命。惡事先不贅述，我想重提的是今敏的深夜動畫《妄想代理人》—— 女主角月子的謊言未到結局就先被揭露，然而今敏在劇情細節裡暗藏更多「奇詭」的機關。

以前我是這麼寫的：

他們（日本人）以神聖的「儀式」為名，事實上也是行「規格化」之實。如果是以對待女人來說，則是以「訓練」為名，但行「約束」之實。……安潔拉・卡特在其短篇小說〈一份日本的紀念〉中寫道：「這個國家已將偽善發揚光大到最高層級，比方你看不出武士其實是殺人兇手，藝妓其實是妓女。這些對象是如此高妙，幾乎與人間無涉，只住在一個充滿象徵的世界，參與各種儀式，將人生本身變成一連串堂皇姿態，荒謬卻也動人。」卡特對日本的觀察，正中今敏動畫中的一個重點：「只要我們夠相信某樣事物，那事物就會成真。」

《妄想代理人》整整13話的鋪陳正是謊言成真的經過，妄想變成現實，強烈的渴求具象化無形的執念——宛如「生靈」的怪物自此誕生。

去年（2021）台灣片商代理了《妄想》全集，分成前、後篇兩段在戲院上演，今年再引進紀錄片《今敏：造夢魔術師》，讓觀眾一探動畫大師的不同面貌。但究竟何者為真？今敏的秘密是什麼？貫穿《妄想代理人》的女主角，全名「鷺月子」（さぎつきこ，Sagi-Tsukiko），（熟諳日文的人應會察覺其中字字玄機——「鷺」音同さぎ（sagi），有說謊、詐欺之意，詐欺亦可連結到《古事記》中那隻行騙的因幡「白兔」（しろうさぎ，shiro-usagi），白兔作為「詐欺」（さぎ）的語源，還可以連結到「狡兔」的概念。此外，日文的「騙子」讀作「嘘つき」（うそつき，uso-tsuki），拆解後也耐人玩味——「嘘」（うそ，uso）帶有「真的假的？」或「難以置信」的意思，「つき，tsuki」則是月亮。騙人的月子，游移在虛實之間的「陰性」技法，不正是今敏的拿手好戲？

還記得今敏散文集《千年女優之道》的封面——那隻「戴眼鏡的兔子」，只要是影迷都認得出是作者的自畫像。端詳今敏的「兔臉」，和月子戴起眼鏡工作的正面有八分神似——今敏就是以「虛構」為本業的「月子」，或許當時他也想逃離人世。雖然他創造了諸多幻象，但也藉由人性晦暗的反作用力，「逆向」將負傷者拖回現實。因此，已離世12年的他，也像受到後世尊崇祭拜的因幡白兔，羽化成為影迷心中的動畫之神。

「你只是把我們拍的電影當成現實了。請記住，真實來自於虛構。」這句是今敏生前最後一部動畫長片——《盜夢偵探》（2006）尾聲的台詞。謊言訴說真相（Lies tell the truth.），臉孔洩露電影的本質，這正是影視作品最詭譎迷幻，也最富有魅力的魔性。而我也隨著今敏的「月」之引力沉沉浮浮，回過神來，正午惡魔竟在不知不覺中消散退去。

PS. 本刊未完待續，請上 OS 官網（www.offscreen.tw）搜尋，繼續延伸「當代破格女」數位 2.0——比起正經八百的紙媒，網站提供「邪門歪道」看更多！

一間書店
The One Bookstore

閱讀，需要一個各式書籍觸手可得的美好空間。
來一間書店，找一本好書，
享受沉浸在書裡的時光。

TEL ／02 2559-9080

ADD ／台北市長安西路138巷3弄11號(當代藝術館對面)
　　　與夾腳拖青旅長安122、好初早餐在同一空間內

 @the1bookstore

在閱讀裡，尋找靈魂暫歇的居所。

基隆市信義區東明路88號1樓

f 樂心書室　　⊙ leshin2021

國家圖書館出版品預行編目 (CIP) 資料

OS Issue. 1：當代破格女 Odd Girls
／游千慧主編．－－初版．－－新北市：話
外音藝文有限公司出版／遠足文化事
業股份有限公司發行，2022.07／面；
公分／ISBN 978-626-96271-0
(01 平裝)／1.CST: 電影 2.CST: 藝評
3.CST: 女性 4.CST: 文集／987.07／
111009468

特別聲明

有關本書中的言論內容，不代表本
公司／出版集團之立場與意見，由
作者自行承擔文責。

OS ISSUE 1
www.offscreen.tw

Printed
in
Taiwan

OS ISSUE 1　當代破格女 Odd Girls

主編 游千慧／企劃編輯 蔡瑞伶、謝璇／助理編輯 王聖華／行銷企劃 翁家薏／設計總監 劉克韋／整體設計 大禾設計事務所／插畫家 張嘉路／社長 郭重興／發行人兼出版總監 曾大福／出版 話外音藝文有限公司／地址 新北市新店區民權路 108-3 號 8 樓／電話 (02)2218-1417／傳真 (02)2218-8057／郵撥帳號 19504465／客服專線 0800-221-029／發行 遠足文化事業股份有限公司／網址 www.offscreen.tw／法律顧問 華洋國際專利商標事務所 蘇文生律師／印製 凱林彩印股份有限公司／初版 2022 年 7 月／定價 420 元

我要填問卷